ACADÉMIE DES SCIENCES, ARTS, BELLES-LETTRES ET
D'AGRICULTURE DE MACON.

INAUGURATION

DU

BUSTE DE CHARLES DE LACRETELLE.

SÉANCE DU 29 JUILLET 1856.

MACON,
IMPRIMERIE D'ÉMILE PROTAT.

1856.

ACADÉMIE DES SCIENCES, ARTS, BELLES-LETTRES ET D'AGRICULTURE DE MACON.

INAUGURATION

DU

BUSTE DE CHARLES DE LACRETELLE.

Si le chef-lieu de Saône-et-Loire n'eut point l'honneur de compter Charles de Lacretelle au nombre de ses fils de naissance, il a celui plus grand d'avoir été choisi par lui pour ville d'adoption ; car c'est de ce nom que la ville de Mâcon était affectueusement appelée par l'illustre historien. A dater du jour où son alliance avec une famille des plus distinguées du Mâconnais lui eut créé des relations avec la cité au milieu de laquelle devaient s'écouler les dernières années de sa vieillesse, il y avait trouvé un centre de sympathies et d'admiration dans lequel ses rares mérites recevaient des hommages dont l'ardeur et la sincérité rachetaient ce qui pouvait leur manquer de retentissant éclat.

L'Académie de Mâcon s'était fait gloire d'ouvrir ses rangs au savant vénérable dont l'illustration reposait à la fois sur les dons de son génie et sur les plus nobles vertus du cœur. Pendant vingt années, Charles de Lacretelle fut l'orgueil de cette Société dont les membres étaient devenus pour lui une véritable famille littéraire. Fiers du brillant reflet que son savoir et son éloquence faisaient rejaillir sur leurs séances publiques, heureux du charme extrême que son commerce répandait sur leurs réunions privées, ces membres, dans leur dévouement respectueux et reconnaissant, avaient oublié les exigences du règlement académique : dix élections spontanées et consécutives avaient innové, en faveur du vénérable et excellent vieillard, le titre de Président perpétuel.

Charles de Lacretelle attachait un prix élevé à ces manifestations dans lesquelles il se plaisait surtout à voir les témoignages d'une affection profonde et inaltérable. Il s'en souvint jusque dans les dernières heures de sa vie et, comme un père l'eût fait pour des fils, il légua son image, son buste à ses fidèles amis de l'Académie de Mâcon.

Un tel legs devait être accueilli, non-seulement avec le sentiment d'une tendresse filiale, mais encore avec le respect dû à un souvenir émanant d'une des plus belles illustrations de la France.

L'Académie accepta, avec le legs, le devoir qu'elle avait à remplir : celui d'entourer d'une solennité pleine d'hommages l'inauguration du buste qu'elle avait reçu. C'était, du reste, une tâche aisée dans une ville où le noble vieillard a laissé des regrets universels, dans une ville dont l'administration municipale a cédé à l'impulsion du vœu public en décorant une nouvelle rue du nom de LACRETELLE.

Cette inauguration a eu lieu le mardi 29 juillet 1856, dans le grand salon de l'Hôtel-de-Ville de Mâcon. La population avait répondu avec un enthousiaste empressement aux invitations de l'Académie ; au besoin, elle les eût prévenues. Aussi le salon, malgré ses dimensions exceptionnelles, était-il rempli longtemps d'avance d'un auditoire d'élite. On y remarquait la plupart des ecclésiastiques de la ville et des environs, le conseil municipal, le corps d'officiers du 43me, les principaux fonctionnaires, un grand nombre de dames et de notabilités.

Dans une solennité destinée à honorer la mémoire d'une des plus fermes colonnes de l'Université, les représentants naturels de ce grand corps occupaient la place qui leur appartenaient : c'étaient MM. l'Inspecteur de l'Académie, le Proviseur, les Professeurs et les deux premières divisions des élèves du Lycée, puis MM. le Direc-

teur, les Professeurs et les Elèves de l'Ecole normale,

Au fond de la salle se dressait une estrade en avant de laquelle reposait sur un piédestal le buste, frappant de ressemblance, de Charles de Lacretelle.

A trois heures, l'Académie, sous la présidence de M. Ponsard, préfet de Saône-et-Loire, a pris place sur l'estrade. Des siéges y avaient été réservés pour deux délégués de l'académie impériale de Lyon, M. Guillard et M. Dareste de la Chavanne, professeur d'histoire à la Faculté des Lettres, et pour M. le général Sonnet. On y remarquait encore les deux fils de M. de Lacretelle et quelques-uns de ses amis particuliers, notamment l'honorable comte de Rambuteau.

La séance a été ouverte par un discours de M. Ponsard, préfet de Saône-et-Loire.

M. de Parseval-Grandmaison, président de l'Académie de Mâcon, a succédé à l'éminent magistrat.

Une notice biographique a été lue par M. Le Normand, secrétaire perpétuel.

Puis M. Guillard a pris la parole au nom de l'Académie impériale de Lyon.

Au mois de décembre dernier, alors que l'Académie de Mâcon s'occupait d'organiser la séance d'inauguration du buste de M. de Lacretelle, cette

compagnie espérait que M. de Lamartine voudrait bien concourir à cette solennité. La haute illustration littéraire de M. de Lamartine, les liens d'ancienne et d'étroite affection qui l'avaient uni au vénérable vieillard, tout semblait désigner M. de Lamartine pour occuper la première place dans l'imposante cérémonie qui se préparait. Une demande en ce sens fut officiellement adressée à M. de Lamartine. Sa réponse, bien qu'exprimant un refus motivé, contenait un si éloquent hommage à la mémoire de Charles de Lacretelle, que M. de Parseval-Grandmaison n'a point hésité à en donner publiquement lecture.

Enfin M. Desjardins, oubliant pour cette fois son remarquable mérite d'écrivain, ne s'est souvenu de son beau talent de lecteur que pour en donner le prestige à une Ode de M. le docteur Bouchard, et à une Méditation extraite du *Testament philosophique et littéraire de Charles de Lacretelle*. Il est dit bien justement dans le discours de M. Guillard que, en M. de Lacretelle, on ne pouvait mieux louer l'homme qu'en racontant sa vie; on n'aurait pu louer l'écrivain mieux que ne l'a fait M. Desjardins par la lecture de la Méditation pleine de sérénité et de charme qui a tiré des pleurs de tous les yeux.

Les honneurs publics rendus à la mémoire des hommes éminents qui ont bien mérité de leur

pays sont avant tout un devoir sacré ; mais ils constituent en même temps une sorte de culte dont la célébration exerce une salutaire influence sur ceux mêmes qui y participent. Jamais cette vérité n'avait reçu une plus éclatante démonstration que par le fait même de la cérémonie dont nous résumons ici les détails. Quelle qu'ait été la longueur de la séance, l'auditoire est demeuré jusqu'à la fin courbé pour ainsi dire sous la puissance d'un intérêt profond, recueilli et souvent poussé jusqu'à l'attendrissement. Le récit de la vie si longue, si bien remplie et si pure de Charles de Lacretelle, la lecture admirablement accentuée du religieux et poétique extrait de ses œuvres semblaient avoir fait revivre celui dont l'éloge était plus encore au fond des cœurs de toute l'assistance que sur les lèvres des orateurs.

Heureux ceux qui, en dotant la postérité de travaux propres à illustrer leur nom, lèguent à leurs concitoyens l'exemple moralisateur de leurs vertus et une mémoire entourée de vénération pieuse, reflet terrestre des immortelles récompenses promises à l'homme de bien !

<div style="text-align:right">L. LE NORMAND.</div>

DISCOURS DE M. LE PRÉFET.

Messieurs,

C'est avec empressement que j'ai accepté l'honneur qui m'a été offert de présider cette touchante solennité, heureux d'exprimer, bien qu'imparfaitement, mon admiration pour l'homme éminent, le vertueux M. de Lacretelle, qui reçoit aujourd'hui un légitime tribut d'hommages.

Loin de moi la prétention d'analyser ici tous les actes d'une vie si laborieuse, si utile et si honorable : je laisse à d'autres plus habiles et mieux édifiés sur les phases diverses de cette existence remplie d'épreuves et de faits, à ses compatriotes d'adoption, à ses amis, cette tâche, cette faveur.

Mais, organe d'un gouvernement juste appréciateur de tous les mérites, qu'il me soit, du moins, permis d'honorer publiquement l'homme de bien dont la mémoire est chère à la France, chère surtout au pays mâconnais, fier à tant de titres de cette illustration.

Publiciste consciencieux, éloquent orateur, historien profond, M. de Lacretelle attira toujours à lui par la droiture et la noblesse de son caractère, la puissance de sa parole et la bonté de son cœur.

S'il sut, à la Sorbonne, durant de longues années, captiver un auditoire de tout âge et toujours nouveau, il sut bien mieux encore s'attacher étroitement la jeunesse française qui aimait autant qu'elle respectait le savant professeur dont elle appréciait les rares qualités.

Plus tard, dans sa retraite paisible et douce, entouré des siens qu'il chérissait, on voit le maître infatigable s'imposer encore d'autres travaux.

Il préside l'Académie de Mâcon, réunion d'hommes recommandables, utiles à la science, aux arts, à l'agri-

culture : là, comme partout, comme toujours, il apporte le charme de son esprit, il inspire sa morale si pure, son amour du beau et du bien.

Mais je m'arrête, trop loin déjà peut-être des limites que je m'étais tracées.

Un mot encore pour vous, Messieurs de cette Académie :

Soyez heureux et fiers du précieux gage d'estime de celui qui, dès son jeune âge jusqu'à son dernier jour, fut constamment l'ami de tout ce que la France comptait alors et possède encore à présent d'hommes éminents.

N'est-ce pas là son plus bel éloge?... Salut à cette image du vénéré Lacretelle, la gloire de son pays, l'orgueil de sa famille, qui rappelle si bien l'aménité, la bienveillance de cette âme d'élite dont le souvenir ne s'éteindra jamais.

DISCOURS DE M. DE PARSEVAL.

Messieurs,

Président de l'Académie de Mâcon, j'aurais voulu ouvrir cette séance par quelques paroles sur les solennités qui réunissent, comme celle-ci, l'élite des populations autour de l'image des hommes qu'elles ont aimés et respectés de leur vivant. J'aurais voulu surtout payer mon tribut d'éloges à la mémoire de l'ancien et vénéré président de notre Académie ; et certes mon admiration pour son talent, la respectueuse affection que je lui portais, n'auraient pas moins inspiré ma plume que les liens de famille qui m'unissaient à lui.

Mais l'Académie a pensé que la gloire de M. Lacretelle est une gloire nationale ; elle a désiré que son buste,

bien que destiné seulement à décorer la salle de ses séances, fût inauguré avec le concours et sous le patronage de l'autorité publique.

Quant à l'éloge de l'illustre professeur, de l'éminent écrivain, elle a pensé avec raison qu'on ne le pouvait mieux faire qu'en racontant sa vie, en rappelant ses discours, ses leçons, ses écrits, et le soin de rédiger cette notice revenait de droit à notre secrétaire perpétuel, M. Le Normand.

J'ai donc laissé la parole à l'honorable magistrat dont on connaît déjà le zèle éclairé pour les intérêts de ses administrés, et qui n'a pas moins de sympathie pour tout ce qui touche à l'honneur et à l'illustration de notre pays. Et, quelque regrets que j'éprouve de céder à un autre le soin de vous parler de M. Lacretelle, je reconnais que cette mission sera bien mieux remplie par mon honorable ami, M. Le Normand, dont le talent, comme écrivain, est ici connu et apprécié de tous.

L'hommage public sera complet, car l'Académie de Lyon, qui s'honorait de compter M. Lacretelle parmi ses membres correspondants, s'est fait représenter dans cette enceinte par deux de ses membres dont, j'aime à l'espérer, nous aurons aussi la satisfaction d'entendre la voix ; et la poésie apportera son tribut par la lecture de quelques strophes dues à notre aimable et spirituel confrère M. le docteur Bouchard et par quelques lignes de M. de Lamartine.

Enfin, M. Desjardins a bien voulu se charger de lire, tout le monde sait avec quel talent inimitable, quelques pages extraites d'un des ouvrages de M. Lacretelle.

Vous n'entendrez donc pas seulement, Messieurs, de justes éloges donnés à la mémoire de votre compatriote d'adoption. Vous entendrez des paroles émanées de sa belle intelligence, vous pourrez le croire, pour aujourd'hui du moins, présent encore parmi nous.

NOTICE BIOGRAPHIQUE,

PAR

M. Léonce LE NORMAND, SECRÉTAIRE PERPÉTUEL.

La seconde moitié du XVIII^e siècle vit sortir du sein de la même famille, à quinze ans d'intervalle, deux frères que, par un privilége aussi rare que précieux, la Providence avait destinés à entourer leur nom d'une illustration brillante et durable. Ces deux frères furent PIERRE et CHARLES LACRETELLE qui s'ouvrirent l'un et l'autre, par de fortes études, par la culture des Lettres, par un courageux dévouement à leur patrie, par l'amour et la pratique d'une sage philosophie, un large accès aux honneurs, aux distinctions et à cette gloire vraie et féconde qui est à la fois l'ambition et la récompense des esprits d'élite.

Depuis trente-six ans, l'aîné de ces deux frères a payé son tribut à la mort, léguant à la postérité de nombreux et virils ouvrages, puis une mémoire escortée des plus respectables souvenirs. Ce noble nom eût été un lourd héritage pour tout autre que son frère. Mais, depuis longtemps déjà, celui que le monde littéraire et scientifique appelait LACRETELLE *le Jeune* était le digne émule de la gloire fraternelle. Aussi le nom de Lacretelle vivra-t-il grand et illustre dans l'avenir, comme ces beaux et splendides monuments qui traversent les âges, perpétuant la mémoire de tous les architectes qui ont contribué à leur édification.

Jean-Charles-Dominique Lacretelle naquit à Metz le 3 septembre 1766. Il était le dernier de sept enfants vivants. Son père, avocat au parlement de cette ville, y occupait une situation élevée, fruit de son talent. Par suite des événements parlementaires qu'on a désignés sous le nom de révolution *Maupeou*, Lacretelle père, adoptant la ligne honorable de conduite dictée au barreau par son dévouement aux parlements, dut abandonner Metz pour venir à Nancy où il ne tarda guère à se faire une position égale à celle qu'il avait abandonnée.

A ces vicissitudes de famille, Charles Lacretelle, âgé de huit ou neuf ans, dut d'être livré, pendant plusieurs années, aux soins exclusifs de sa mère que la gêne avait obligée de se retirer chez un oncle, curé dans un village. Cette mère était une âme douce, tendre, dévouée, empreinte de cette poésie que respirent surtout les livres saints. Conteuse attrayante, elle se plaisait à charmer son jeune enfant par de longs et doux récits empruntés à ses souvenirs de la Bible et à ses lectures de l'histoire. Peut-être est-ce dans cette première éducation maternelle que Charles Lacretelle puisa le germe de cette grâce pleine de suavité et de ces aspirations religieuses dont on observe la trace dans plusieurs de ses ouvrages, principalement dans ses appréciations des divers systèmes philosophiques, travail dans lequel son spiritualisme marche presque constamment d'accord avec les dogmes de la religion chrétienne.

Il avait douze ans quand cette mère précieuse et chère lui fut ravie. C'est alors qu'il fut placé dans le collége de Nancy, dirigé par des chanoines réguliers avec lesquels il demeura quatre ans, suppléant à la faiblesse des études de l'institution par des lectures sans nombre qui concoururent à développer en lui le goût et les aptitudes littéraires.

L'intervalle qui s'écoula entre sa sortie du collége et sa vingtième année, il le passa à Nancy au sein de sa famille, jouissant d'une grande somme de liberté qu'il dépensait

surtout à des études et à des travaux de littérature et de poésie. Déjà sa vocation commençait à se révéler : tandis que deux Mémoires présentés par lui à l'Académie de Nancy y obtenaient l'honneur d'une couronne, tandis que ses essais poétiques trouvaient asile dans les feuilles publiques, il élaborait avec prédilection une tragédie, *Caton d'Utique*, commencée alors qu'il était encore sur les bancs du collège et poursuivie pendant plusieurs années avec une persévérance pleine d'espoir.

En même temps, il abordait l'étude moins attrayante de la jurisprudence. Revêtu à dix-huit ans, grâce à la situation de son père, de la robe d'avocat, il montrait déjà dans cette profession, sinon l'expérience du jurisconsulte, du moins cette élocution facile, brillante et fleurie qui pouvait faire présager ses futurs triomphes oratoires.

Cependant il venait d'atteindre sa vingtième année. Ses aspirations, encore peu définies, se trouvaient à l'étroit dans le cercle exigu et monotone d'une existence de province. Il se sentait attiré vers Paris, ville qui, déjà agitée par les ferments d'une révolution prochaine, semblait exercer un pouvoir de fascination sur toutes les jeunes intelligences. Il y était appelé d'ailleurs par son frère, son aîné de quinze ans, et qui, comme avocat et littérateur, était parvenu à l'époque la plus heureuse de sa carrière. En ce frère, qui se proposait de l'associer à ses travaux, Charles Lacretelle était sûr de trouver l'appui d'une forte expérience, d'une position faite et d'une sincère affection.

C'est en 1787 qu'il vint à Paris. Il apportait pour bagage un savoir peu méthodique encore, mais varié et étendu, un amour passionné pour les lettres, une plume déjà exercée, une éloquence facile et correcte, et sa tragédie de *Caton d'Utique* sur le succès de laquelle il avait concentré toutes ses ambitions. Dès l'abord, son frère lui confia une part de collaboration dans le dictionnaire de la partie morale de l'*Encyclopédie*. Pendant deux ans et demi il se livra à ce travail fort convenablement rétribué. Il dut, en outre, à sa collaboration l'avantage d'entrer

en relation avec des hommes illustres : Malesherbes, Dupont de Nemours, Target, de Sèze, puis Camille Desmoulins et Barrère, en qui rien ne décelait encore le terrible rôle qu'ils devaient prendre plus tard.

Il obtint en même temps son entrée dans divers salons littéraires, notamment celui de Mme Suard, femme du secrétaire perpétuel de l'Académie française. Ce fut là que, après de nombreuses hésitations, il se décida à faire subir à son *Caton d'Utique* la délicate épreuve du jugement d'un jury d'élite présidé par une femme d'esprit et de goût. L'épreuve fut décisive : la pièce, l'auteur l'a souvent répété depuis, bien que correcte, était triste, froide et péniblement conçue; toutefois, on y trouvait des passages annonçant une grande aptitude pour les exposés historiques. Sous la réserve de ce mérite réel, l'œuvre fut, au point de vue dramatique, condamnée par Mme Suard, condamnation confirmée bientôt par Pierre Lacretelle qui exhorta son frère à renoncer à la scène pour l'histoire.

Le conseil était sage, mais pénible à suivre. Déchirer, à vingt ans, le fruit longtemps caressé de son naissant génie; renoncer à ses rêves enivrants d'acclamation et de renommée théâtrale, peut-être à d'autres rêves plus intimes et plus doux; déserter la fleur de la poésie pour les aridités de la chronique; voilà ce qu'une amitié sévère et éclairée exigeait de Charles Lacretelle. Il eut le louable courage de s'y résigner, et jusqu'à sa 70e année, il rompit tout commerce avec sa muse. C'est sans doute à ce conseil si fermement suivi que l'auteur des *Guerres de Religion* est redevable de l'honneur de son long professorat et de la gloire de ses écrits !

Cependant les premiers tressaillements de la révolution commençaient à se manifester. Préparée de longue date par les efforts continus des écrivains, des penseurs, des utopistes, cette révolution, qu'on croyait devoir être toute philosophique, avait pour soutiens déclarés toutes les jeunes intelligences, toutes les ambitions viriles, toutes

les aspirations honnêtes vers la liberté, toutes les animosités légitimes soulevées par les abus du régime expirant. Les hontes et les forfaits qui allaient bientôt surgir demeuraient encore ensevelis dans l'ombre.

Fils d'un avocat dont l'esprit tendait vers l'opposition, bien qu'il se soit retourné contre la révolution dès qu'elle fut devenue sanglante et criminelle ; frère et presque élève d'un homme qui avait loyalement voué ses talents, ses forces, sa vie à ce qu'il regardait comme l'œuvre pacifique d'une grande régénération sociale, Charles Lacretelle se jeta avec ardeur sur cette pente entraînante. Royaliste constitutionnel, il « voyait s'acheminer, dit-il, » *la plus douce, la plus humaine des révolutions*, avec » toute la ferveur de l'espérance. » Illusion bien excusable qu'il devait racheter par les plus dures épreuves et les plus intrépides dévouements ! Pour lui, comme pour son père, les horribles journées des 5 et 6 octobre devaient faire tomber de leurs yeux le voile d'optimisme qui les aveuglait.

La tenue des Etats-généraux, les premières séances de l'Assemblée constituante avaient frappé le monde comme d'une révélation nouvelle de la puissance presque infinie de la parole. L'art oratoire, celui du publiciste se voyaient environnés d'un prestige irrésistible. La carrière s'ouvrait large et brillante pour tous les esprits brûlants et audacieux. Avec plus de droits que qui que ce fût, Charles Lacretelle céda à l'impulsion. Après avoir quelque temps bravé des fatigues inouïes pour assister régulièrement, en auditeur passionné, à ces grands tournois politiques et oratoires, il parvint à y prendre un rôle sérieux bien qu'encore obscur.

Il était lié d'amitié avec un habile publiciste, Maret, depuis duc de Bassano, qui rédigeait une feuille destinée à un immense avenir, le *Moniteur*. Grâce à Maret, il entra dans la rédaction du *Journal des Débats*, dans lequel il fit les comptes-rendus des séances parlementaires. La sténographie n'était pas encore connue. Il fallait que la

mémoire et parfois l'imagination de l'écrivain suppléassent à la lenteur de la plume. Le jeune publiciste s'acquittait avec amour et avec succès de cette tâche qui ne fut inutile ni au progrès de son style ni au développement de ses idées politiques.

Un demi-siècle plus tard, il se plaisait à rappeler les satisfactions qu'il éprouvait quand les plus illustres orateurs de la tribune française venaient le remercier de l'exactitude et du talent avec lesquels il avait rendu leurs improvisations.

Tout en puisant largement à ces sources aussi abondantes que variées de haute éloquence, il se fortifiait dans ses convictions de royalisme constitutionnel, modérait l'excessive ardeur de ses aspirations vers la liberté, et acquérait une connaissance réelle des hommes et des choses en étudiant de près les qualités, les mérites, les vertus, — les faiblesses, les fautes, les excès des grands acteurs du drame terrible dont le premier acte se jouait sous ses yeux.

Cependant, les travaux de l'Assemblée constituante touchaient à leur terme. Depuis longtemps, le club des Jacobins montrait les symptômes de la tyrannie atroce qu'il allait usurper. On crut devoir, pour les contenir et protéger la Constitution, née peu viable, créer un club rival qui fut établi dans l'ancienne église des Feuillants, dont il prit le nom. Charles Lacretelle fut, avec Barnave et ses amis, un des fondateurs de ce club. Il y parla souvent et de manière à capter la bienveillance de l'auditoire.

Sa naissante éloquence y obtint une récompense bien plus précieuse que des applaudissements : elle lui valut une illustre amitié, celle du duc de Larochefoucault-Liancourt qui, attiré par le talent et les nobles sentiments du jeune orateur, lui demanda de le suivre, en qualité de secrétaire, à son château de Liancourt. Bien que les honoraires attachés à cette fonction fussent à peine égaux au produit de ses travaux de publiciste, Charles Lacretelle accepta, dans le but de reprendre, au milieu du

calme de la vie champêtre, ses chères études littéraires auxquelles les préoccupations et les travaux de la vie politique l'avaient arraché depuis près de trois ans.

Il demeura sept mois au château de Liancourt, y menant une existence dans laquelle le luxe de la noble hospitalité qu'il recevait était rehaussé par les plus agréables relations et les jouissances d'un commerce littéraire non interrompu avec des amis qui partageaient à la fois ses sentiments et ses goûts intellectuels. Il concourait à la rédaction des Mémoires du duc de Larochefoucault; il vivait avec lui dans la plus intime familiarité; il lisait dans cette âme embrasée pour l'humanité d'un amour élevé jusqu'aux proportions d'un culte; il admirait cet esprit ferme, loyal et droit, qui avait su concilier un inaltérable dévouement pour son roi avec une adhésion éclairée et prophétique aux idées nouvelles.

Ce fut peut-être l'époque la plus heureuse de la jeunesse de Charles Lacretelle; il se hâtait d'en jouir avec délices, sentant bien qu'un bonheur si calme et si doux ne pouvait être durable quand l'horizon se noircissait de plus en plus.

Une lettre du roi ayant rappelé le duc de Larochefoucault, pour le soutenir et le consoler plutôt encore que pour lui être activement utile, Charles Lacretelle revint à Paris, regrettant le sûr et délicieux asile qu'il abandonnait, désireux pourtant de rentrer dans l'arène où il espérait pouvoir servir son pays, en luttant contre la dégradation croissante d'une révolution dont il avait salué l'aurore avec enthousiasme.

L'assemblée législative avait succédé à la Constituante. Pierre Lacretelle y siégeait parmi les constitutionnels. Son frère, ferme dans le même camp, s'offrit pour défendre, dans la presse, les principes d'un parti dont la constance était d'autant plus estimable que sa cause était déjà presque désespérée. L'érudit et élégant Suard tenait alors le *Journal de Paris*; il l'ouvrit à la polémique. L'illustre André Chenier devint le chef de l'honorable

cohorte dans laquelle Charles Lacretelle eut pour principal collaborateur le gracieux poète Roucher.

L'honneur, le patriotisme inspiraient leurs plumes, leur courage s'exaltait avec le danger; les menaces et les périls les trouvaient impassibles et leur généreuse indignation s'exhalait chaque jour en discours éloquents qui allaient se perdre dans la crise encore plus menaçante du lendemain.

C'est le sort des publicistes de dépenser leurs veilles, leur talent, quelquefois leur vie à des efforts, des travaux, des écrits dont le passage éphémère ne laisse pas de traces. Ils dépensent parfois leur vie, ai-je dit? hélas! entre les trois noms que je viens de citer, deux, Chenier et Roucher, n'ont-ils pas porté leur tête sur l'échafaud? Du moins, les survivants ont pour récompense, à défaut de la renommée littéraire, le souvenir du courage dont ils ont fait preuve et des efforts qu'ils ont tentés. Pour quiconque, d'ailleurs, a été mêlé aux grandes crises révolutionnaires qui se sont succédé si fréquentes depuis moins d'un siècle, c'est beaucoup de conserver la conscience d'avoir agi en brave et loyal combattant.

Charles Lacretelle fut heureux entre les heureux : après s'être montré lutteur vigoureux et infatigable dans ces terribles mêlées des partis, après avoir rempli plus que son devoir d'écrivain distingué et de bon citoyen, il eut la fortune d'échapper à la proscription qu'il avait eu l'honneur d'encourir en jetant les fondements de sa gloire future.

Cependant les saturnales du 20 juin, le faux réveil de la conscience publique qui en avait été la conséquence, le malaise momentané qui se trahissait parmi les Jacobins avaient rendu un peu d'espoir aux constitutionnels. Quelques regrets que leur eût causés le voyage à Varennes, ils comprenaient, dans leur ardent désir de sauver le roi, qu'une évasion était désormais la seule voie de salut. Le caractère hésitant de Louis XVI devait faire rejeter tout moyen dont l'issue eût reposé sur une fermeté

inébranlable. Entre divers projets, on s'arrêta à celui qu'avait préparé de longue date le duc de Larochefoucauld-Liancourt.

Gouverneur militaire d'une partie de la province de Normandie, le duc de Liancourt résidait à Rouen, ville où l'esprit révolutionnaire s'était maintenu dans les limites de la modération, sous la tutelle d'une garde nationale attachée de cœur à la personne du roi. Il s'agissait de faire sortir secrètement le monarque de Paris, de le recevoir à Rouen où la garde nationale et les régiments demeurés fidèles lui eussent formé une protection suffisante. Les bandes indisciplinées des Jacobins n'étant plus maîtresses de la personne royale, l'esprit public des parisiens se fût relevé et, dans sa forte position, le roi eût pu, sans sortir de la constitution, dicter à la tremblante assemblée des conditions propres à assurer le retour de l'ordre et le raffermissement de l'autorité.

Charles Lacretelle fut associé à ce projet. Mandé à Rouen par le duc de Liancourt, il publia dans le journal de cette ville une série d'articles signés de son nom et conçus de manière à préparer les esprits et à réchauffer les sympathies pour la cause royale. Son but fut atteint et l'opinion sembla répondre à l'appel qui lui était adressé. A dater de ce moment, tout parut bien disposé et on attendit l'événement avec un espoir mêlé d'anxiété. Malheureusement, la timidité de l'entourage du souverain avait laissé échapper l'heure favorable pour l'évasion; cette timidité avait été doublée par l'attitude craintive des constitutionnels qui, par horreur de la guerre civile, laissaient le champ libre aux Jacobins dont les Marseillais étaient venu renforcer les bandes hideuses. En un mot, tout annonçait les approches d'une crise terrible.

Enfin, le 11 août, les nobles conjurés virent bien douloureusement cesser l'anxiété de leur attente. Les abominables massacres du 10, l'asile ou plutôt la captivité du roi au milieu des Montagnards, le triomphe et la san-

glante audace de ceux qu'on pouvait déjà appeler les Terroristes, toutes ces horribles nouvelles leur furent révélées à la fois.

Jusque-là, le duc de Liancourt et ses amis avaient si bien caché leurs desseins qu'ils pouvaient encore échapper à toute responsabilité. Ils aimèrent mieux exposer leur tête que déserter leur entreprise, tant qu'ils pouvaient se bercer du plus faible espoir. Réunis à quelques braves militaires, ils rassemblèrent la garnison et la garde nationale ; il s'agissait de renouveler le serment de fidélité au roi et à la constitution et de marcher sur Paris pour délivrer le royal captif. Le serment de fidélité fut renouvelé ; mais là s'arrêta l'enthousiasme. Les fatales nouvelles étaient connues ; déjà une députation de Jacobins était venue commencer dans les clubs de la ville son œuvre de dépravation...... La colère et l'indignation étaient devenues moins puissantes que la stupeur et l'effroi.

Ces projets d'évasion et surtout d'attaque étaient peut-être insensés ; mais c'était la folie des grands cœurs. Avoir médité, avoir tenté cette entreprise demeurera l'honneur de la mémoire de ceux qui s'y sont associés.

L'éveil était donné ; pour le duc de Liancourt, chef avoué du complot, il n'y avait plus de sûreté en aucun point de la France. Il s'enfuit, laissant ses intérêts aux mains de ses fidèles amis. Charles Lacretelle fut chargé, d'abord, de rendre la sécurité à tous ceux qui avaient trempé dans le projet, par la destruction de tous les papiers compromettants laissés à sa garde par le duc. Puis il s'occupa des intérêts de son respectable protecteur, en cherchant à recueillir quelques débris de sa fortune, ce qu'il fit conjointement avec un fils du duc de Liancourt et un autre ami également dévoué. La tâche la plus périlleuse lui échut, celle de vendre les équipages, le mobilier, etc. Il s'en acquitta avec bonheur et fit parvenir au duc de Liancourt, réfugié en Angleterre, près de 80,000 fr., somme énorme pour l'époque, surtout si l'on considère les périls qu'il fallut affronter pour les réunir.

Ce ne fut que huit ans après que Charles Lacretelle eut la joie d'embrasser son digne ami et de reprendre avec ce grand homme de bien des relations que la mort seule put interrompre, relations qui firent l'orgueil de sa vie et dont le souvenir le charmait encore dans la plus extrême vieillesse.

Tandis qu'il accomplissait tous ces actes de courageux dévouement à l'amitié, Charles Lacretelle, dans sa pieuse modestie, se croyait caché par l'obscurité de son rôle secondaire. En réalité, il était protégé secrètement par les autorités rouennaises, honnêtes gens auxquels sa conduite et ses talents avaient inspiré estime et sympathie. Demeuré dans l'hôtel qu'avait abandonné le duc de Liancourt, il cherchait des distractions au navrant spectacle des forfaits politiques dans l'accomplissement de ses devoirs d'amitié, dans des travaux intellectuels, dans un commerce suivi avec quelques familles des plus considérables. Il lui arriva même de donner asile à des proscrits fugitifs.

Toutefois, le pouvoir des autorités de Rouen s'affaiblissait. Refuge jusque-là des constitutionnels, la ville se laissait envahir peu à peu par l'esprit de jacobinisme, et déjà s'inaugurait un régime de délation et de visites domiciliaires. Aux approches du danger, Charles Lacretelle, attristé d'ailleurs par des mécomptes d'une nature plus intime, se détermina à revenir à Paris qui gémissait sous le joug sanglant de la Terreur.

On ne saurait lire sans frisson le tableau qu'il a peint de la ville de Paris à cette désastreuse époque : le soupçon, la défiance, la haine, la vengeance, la dénonciation, les exécutions permanentes ; puis, çà et là, des actes de générosité, de sublime abnégation, des traits d'héroïque courage ; enfin, surtout la peur, l'ignoble peur énervant presque toutes les âmes ; voilà le spectacle que présentait alors la capitale du monde civilisé.

Charles Lacretelle, qui a si éloquemment décrit cette phase de la misère et de la honte de son pays, en gémis-

sait amèrement et sentait sa vie incessamment menacée. Mais, loin de s'abandonner à la fatale résignation du découragement, il sut, à force d'habileté, d'audace et de présence d'esprit, disputer et arracher sa tête aux bourreaux.

Néanmoins, lors du procès de l'infortuné Louis XVI, il voulut tout braver pour assister à chacun des actes de cette terrible tragédie, comme s'il eût prévu qu'il en deviendrait un des premiers et des plus célèbres historiens. Il oublia le soin de sa sécurité, étouffa les douloureux battements de son cœur, étreignit les cris d'angoisse et de malédiction qui soulevaient sa poitrine, pour contempler avec une religieuse vénération le supplice de l'auguste martyr. Il en écrivit pour un journal de Paris une relation toute trempée de larmes. On y remarquait cette phrase attribuée au confesseur du roi : « Fils de Saint Louis, montez au ciel ! » L'abbé Edgerworth a décliné l'honneur de ce pieux et sublime adieu. Est-ce donc le jeune narrateur qui, dans l'émotion de son âme, a improvisé à son insu le mot devenu historique ?

Quoi qu'il en soit, la relation recueillie par Charles Lacretelle pour un journal de Paris, le seul qui osât montrer un respectueux intérêt pour la royale victime, fut recherchée et copiée avec passion. Les feuilles étrangères s'en emparèrent pour la reproduire.

Pourtant, en ces jours de crime et de deuil, les ciseaux de la censure pour la presse avaient été remplacés par le couteau de la guillotine !

Tandis que Charles Lacretelle affrontait ces tortures, il avait souvent à y joindre les tourments de la misère et de la faim. Néanmoins, il ne déserta pas le champ de bataille de la politique militante. Quelque peu ramené, malgré leur récente défaillance, vers les Girondins qui, presque expirants, entraient enfin dans la voie d'une tardive et vaine résistance à la tyrannie des Montagnards, il s'unit à eux. Pendant que la voix éloquente et intrépide de Vergniaud et de ses amis soutenait une lutte suprême

contre les Terroristes, il tenta de les défendre et de ranimer leur popularité éteinte par quelques articles dans lesquels il les honorait et flétrissait énergiquement leurs ennemis.

Le 31 *mai*, à la section des Filles-Saint-Thomas, il osa monter à la tribune et développer, en présence d'un auditoire incertain, les principes d'humanité que sa plume proclamait ailleurs par la voix de la presse. Vains efforts! la hache du bourreau vint bientôt rompre son alliance avec la Gironde. Et pourtant, environné de tant de périls, Charles Lacretelle ne craignit pas d'y ajouter en protestant violemment contre l'insurrection du 31 mai. Mais, pendant les trop longues semaines qui suivirent, il se vit contraint de changer d'asile chaque nuit; et plus d'une fois il dut son salut à l'intervention presque visible d'une protection providentielle.

La loi des suspects vint mettre le comble à l'horreur de sa situation. Il était compris dans une dizaine des catégories qui encouraient la suspicion; la suspicion, c'était la mort. La réquisition des douze cent mille hommes sembla lui ouvrir une voie de salut; il se fit incorporer dans un régiment de réquisitionnaires qui fut dirigé sur Maubeuge avec mission de surveiller les Autrichiens qui occupaient la rive gauche de la Sambre. Bientôt il parvint à se faire admettre dans le 20e régiment de dragons en garnison à Noyon, où il trouva des chefs bienveillants et des amis sincères.

Ce fut donc sous l'uniforme qu'il assista de loin aux fureurs et aux convulsions effroyables qui précédèrent la chute de Robespierre. Ce fut là que, chaque jour, ses regards parcouraient anxieusement les feuilles publiques, les listes des victimes des tribunaux révolutionnaires, désespéré d'y rencontrer des noms connus, parfois des noms chéris!

Le 9 thermidor lui rendit courage, en même temps que son commandant, auquel il s'était ouvert, lui rendait la liberté. Paris semblait l'appeler de nouveau, car, sur ce théâtre, il pouvait encore donner ses services à son pays.

C'est peut-être cette phase de la carrière de Charles Lacretelle qu'on doit regarder comme la plus honorable : ce fût là que son énergie et ses talents furent plus réellement profitables à sa cause. Tandis que les Thermidoriens semblaient presque honteux de leur triomphe et hésitaient à réaliser les bienfaisants résultats que l'opinion en attendait, Charles Lacretelle prit place dans cette admirable phalange de publicistes qui allaient, en reconquérant la liberté de la presse, se faire le drapeau et l'avant-garde des hommes d'état indécis. Ces journalistes éventèrent les projets des anciens chefs terroristes qui voulaient ressaisir le pouvoir et les forcèrent à reculer. Ils ranimèrent l'espoir et les forces des honnêtes gens, groupèrent autour d'eux-mêmes un imposant concours d'opinion publique et apportèrent aux Thermidoriens ce puissant auxiliaire. Ils précédèrent le gouvernement dans toutes les réformes que la France implorait ; ils firent arracher au Panthéon, pour être jetés aux gémonies, les restes de l'infâme Marat ; ils signalèrent les maux à réparer, les lois odieuses à abolir, le bien à faire ; et, véritables précurseurs de l'ère de régénération sociale, ils eurent la joie et la gloire d'imprimer au pouvoir une impulsion féconde et de mériter la reconnaissance de leurs concitoyens. Charles Lacretelle fut un des plus braves soldats de cette noble phalange, dans laquelle on comptait les deux Bertin, Dussaut, Hochet, Michaud, chroniqueur des croisades, et d'autres encore dont l'histoire conservera les noms honorés.

En même temps que la presse, armée intellectuelle du gouvernement, concourait à doter la France d'une constitution proclamant deux assemblées, la séparation des pouvoirs, la liberté civile, etc. ; en même temps que ces précieuses conquêtes intérieures rajeunissaient la patrie, l'armée active n'était pas moins triomphante : de riches provinces avaient reculé les frontières de la France, et déjà les nations étrangères jetaient un regard moins glacé d'horreur sur un pays que n'inondait plus le sang de ses plus loyaux enfants.

Cependant la réaction contre les Terroristes commençait à se montrer dans le midi sous la forme d'abominables représailles. Charles Lacretelle reprit sa plume pour flétrir avec l'indignation d'une âme honnête des excès criminels qui n'avaient fait que changer de couleur. C'est ainsi qu'il se révéla lui-même à l'attention et à l'amitié du grand et intrépide Boissy d'Anglas, qui le fit nommer secrétaire général du bureau de l'agriculture et du commerce. Dans cette position nouvelle, fier de la noble mission qui lui était confiée, Charles Lacretelle sembla décupler ses forces pour accomplir simultanément ses devoirs d'administrateur, d'écrivain et d'homme d'action. A ces fatigues, il trouvait un délassement qui lui suffisait dans les services de toute nature qu'il pouvait rendre à ses anciens amis ruinés ou fugitifs.

Cependant de sombres nuages se remontraient à l'horizon. La Convention, avant sa transformation dernière, allait avoir à soutenir des luttes, des émeutes, des conspirations pour l'organisation desquelles la famine viendrait seconder les tentatives de cette race infâme qu'on avait nommé la *queue de Robespierre*. Ce fut dans ces circonstances que Boissy d'Anglas, on le sait, conquit par sa fermeté antique la splendide auréole dont son nom rayonne dans l'histoire. Charles Lacretelle ne demeura pas étranger à la défense. Celui que ses goûts studieux et la nature élevée de son esprit avaient tant de fois fait descendre dans l'arène de la polémique se fit soldat de l'ordre et combattit les factieux qui ne se déclarèrent vaincu qu'après trois défaites consécutives.

Mais bientôt l'expédition de Quiberon, cette tentative insensée conduite par l'Angleterre, vint provoquer de la part de la Convention des rigueurs qui furent poussées jusqu'aux proportions d'un massacre. Le sang de huit cents Français immolés inhumainement après leur capitulation frappa d'épouvante les esprits aspirant au calme, et qui aimaient à s'habituer à ne point confondre la Convention de Thermidor avec celle qui existait auparavant. Il se

manifesta alors un large mouvement, non de retour vers les principes royalistes, mais de sympathie pour une cause qui venait d'avoir tant de martyrs. En même temps, une réaction inverse s'opéra contre la Convention qu'on crut voir rétrocéder vers les crimes de la Terreur. Dès ce moment, les mêmes écrivains qui avaient soutenu énergiquement les Thermidoriens poussèrent de longs et retentissants cris d'indignation, flétrissant les bourreaux et les signalant à la haine et au mépris du monde. Accoutumés à peser à la fois sur l'assemblée et sur le public, enivrés de leur propre influence, ils voulurent entreprendre de briser le pouvoir législatif. Leur égarement, fruit d'un noble sentiment, refusa de se laisser éclairer, et pourtant les avertissements ne leur manquaient pas. Tandis que les éloges que leur prodiguaient les royalistes auraient dû leur donner à réfléchir, des voix éloquentes, notamment celle de Mme de Staël, tentaient de prévenir des hostilités qui allaient engendrer de funestes collisions avec un corps qui savait agir et combattre mieux encore que délibérer.

« Nul de nous, dit Lacretelle, ne profita de ces bons avis; mais depuis, ajoute-t-il avec une consciencieuse franchise, depuis, et surtout dans le silence de la retraite, ils me sont revenus en mémoire. »

Au lieu d'attendre du progrès naturel des choses l'abrogation des lois encore trop révolutionnaires, ils résolurent de les renverser aussi bien que la Convention même par des moyens également révolutionnaires. C'est ainsi que, dans ces temps de convulsions intestines, l'habitude du désordre s'était si promptement invétérée que d'honnêtes et braves citoyens, au mépris des principes les plus immuables, perpétuaient la révolution en recourant aux mêmes moyens qu'ils avaient énergiquement blâmés en leurs ennemis.

La Constitution et les décrets qui avaient été rendus dans le but de prolonger l'existence de la Convention devaient être soumis à la sanction populaire. La jeunesse

ardente, sous l'impulsion des journaux, entreprit d'ameuter le sentiment public pour y mettre obstacle. On vit alors les écrivains et tous ceux qui possédaient le don de la parole parcourir toutes les réunions populaires pour les exalter et mettre de l'harmonie dans l'anarchie. — « Je figurais, dit Lacretelle, parmi les orateurs des sections, et ne manquais pas de véhémence. »

Rompue à la lutte, disposant d'un pouvoir supérieur à celui des rois les plus absolus, la Convention contemplait avec une apparente impassibilité ces préparatifs de guerre. Mais, aussi prudente que résolue, elle concentrait dans Paris des forces militaires. Ses ennemis s'en inquiétèrent et, après de nombreuses discussions, ils s'arrêtèrent à l'idée d'adresser à l'Assemblée une pétition pour demander le renvoi des troupes. La rédaction de cette pétition, qui avait du moins le mérite de l'audace, fut offerte à Lacretelle; il accepta et donna lecture de son adresse en présence de l'assemblée. Les pétitionnaires, tout en trahissant leurs craintes, faisaient à l'armée l'injure d'assimiler à des Terroristes ces soldats français au milieu desquels plusieurs d'entre eux avaient trouvé un sûr asile contre les proscriptions de la Terreur. La pétition fut accueillie avec un dédain comminatoire. Trois jours après, Lacretelle provoquait de nouveau la vengeance de ses ennemis en publiant une brochure où il flétrissait les auteurs des exécutions de Quiberon.

Pendant ce temps, on recueillait les votes relatifs à la nouvelle Constitution et aux décrets qui y étaient joints. Le résultat proclamé se trouva favorable au but poursuivi par la Convention et porta à l'extrême l'exaspération du parti adverse. Ne prenant conseil que de ses colères, ce parti se détermina à la lutte. Il n'avait encore été qu'anarchiste, il allait devenir insurgé. Ce n'est pas que plusieurs des chefs de ce parti s'abusassent sur la constitutionnalité de leur entreprise et ne comprissent que, contre leur opinion, ils allaient combattre pour le drapeau blanc. Mais ils se croyaient trop avancés pour reculer.

On sait l'issue de l'échauffourée du 13 vendémiaire dans laquelle le général Bonaparte parvint si promptement à repousser et à disperser les sections.

La Convention triomphante compléta la défaite de ses ennemis par la modération avec laquelle elle usa de la victoire. Néanmoins Lacretelle, qui avait compté parmi les chefs du parti adverse, crut prudent de se dérober à des poursuites possibles. Il trouva asile dans les environs de Paris, et bientôt il apprit que la reconnaissance des services qu'il avait rendus jadis à soixante-dix Girondins, après Thermidor, en obtenant leur élargissement, venait de lui payer sa dette en le faisant effacer de la liste des *Vendémiaristes* qui étaient traduits devant les conseils de guerre. Parmi les Girondins qui concoururent à préserver celui qui naguère les avait protégés figurait le savant Daunou qui était destiné à briller plus tard dans un ministère, dans un glorieux professorat, et à devenir une des illustrations de l'Université dont Lacretelle fut lui-même un des appuis les plus dévoués.

Cependant, la Convention, lors de son renouvellement par tiers, s'était épurée par l'élimination des derniers débris des Terroristes; le Directoire se fondait péniblement. Charles Lacretelle rentra dans le journalisme et s'y retrouva au milieu d'anciens alliés qui, comme lui, avaient échappé aux conséquences de leurs agressions contre le pouvoir.

Bien que ses écrits, qui acquéraient de jour en jour plus de popularité, fussent inspirés par les principes des constitutionnels, il eut la bonne fortune d'être chargé de la défense d'un rédacteur de la *Quotidienne*, M. Michaud, arrêté pour cause de royalisme extrême; il le fit acquitter.

Il avait noué des relations intimes avec les sommités du Conseil des Anciens : les Portalis, les Barbé-Marbois, les Mathieu-Dumas. Près de ces hommes éminents, il fortifiait son expérience et éclairait de plus en plus ses jugements. On sent de quel œil il put voir les débordements et les luttes intestines du Directoire auquel, en

certains moments, il n'a manqué que l'énergie pour s'égaler presque aux Terroristes.

Dans sa polémique quotidienne, Charles Lacretelle, s'inspirant de la sagesse de ses illustres amis, n'avait parlé que le langage de la prudence et de la modération ; mais il avait rudement attaqué un gouvernement par les soins duquel se préparait évidemment un nouveau coup-d'état révolutionnaire. Le rôle actif et patent qu'il avait joué dans l'insurrection de Vendémiaire n'était pas oublié et l'avait rangé dans la catégorie des royalistes exaltés. D'autre part, ses derniers écrits n'étaient pas de nature à le recommander à la bienveillance du pouvoir ; aussi, après l'explosion du 18 Fructidor, fut-il porté sur la liste des proscrits. Vivement poursuivi, il n'eut pas le temps de fuir et fut arrêté. Heureusement, l'amitié veillait sur lui, et pendant que tant d'autres hommes aussi éminents par le caractère que par le talent allaient expirer de misère dans les brûlants déserts de Synamari, une main tutélaire et intelligente le cacha au fond d'une obscure prison pour le faire oublier des proscripteurs.

Qu'une rapide digression me soit ici permise.

Soixante ans après, au mois de mars 1856, les ministres plénipotentiaires de presque toutes les puissances d'Europe étaient réunis à Paris pour arrêter les bases du traité mémorable qui allait rendre la paix au monde. L'un d'eux, le comte Orloff, avait l'honneur d'être souvent admis dans l'intimité de l'Empereur. A la suite d'un de ces entretiens dans lequel Sa Majesté avait fait preuve de connaissances aussi variées qu'étendues, le comte Orloff ne put réussir à dissimuler son étonnement. « C'est, reprit l'Empereur en souriant, c'est ce que j'ai
» étudié pendant cinq ans à l'Université de Ham. »

Parole aussi vraie que profonde ! Pour les esprits sérieux et élevés, la captivité et l'exil sont de véritables universités. Dans les épreuves de ces grandes écoles du silence, le cœur se raffermit, l'intelligence se développe, l'expérience se mûrit par la méditation et l'étude qui

viennent consoler, racheter et féconder les ennuis de l'isolement.

Ainsi, Charles Lacretelle, lancé à vingt ans au milieu d'une arène ardemment militante, livré aux luttes acharnées des partis, presque toujours vaincu en ces temps où la victoire était le prix de la violence, persécuté, obligé de fuir, Charles Lacretelle avait, sans doute, fortement trempé son âme et aguerri son caractère dans ces terribles mêlées de tous les jours. Sans doute encore son talent de publiciste, son éloquence oratoire, constamment tenus en haleine, avaient acquis de hautes proportions, en même temps que son patriotisme s'épurait en s'éclairant. Mais neuf années d'une vie si agitée et si dramatique avaient dû être peu fructueuses pour la science. Celui auquel l'avenir réservait la chaire du professeur, les palmes académiques, un noble rang parmi les historiens et une illustration que la postérité commence à consacrer, celui-là sentait le besoin de se préparer à sa destinée par des travaux plus recueillis. Ses écrits de publiciste, ses discours, ses combats, ses entraînements, ses indécisions allaient devenir de précieux matériaux. « Livré à mes réflexions, écrivait-il bien longtemps après, je compris qu'il était plus dans ma vocation d'écrire l'histoire que d'y jouer un petit bout de rôle. »

La prison du Bureau Central fut son premier lieu de détention. Presque exclusivement peuplé de malfaiteurs, ce séjour tirait de son infamie même la grande sécurité qu'il offrait à un vaincu politique. Ses amis du Conseil des Anciens, son frère, Boulay de la Meurthe, MMmes de Staël et Tallien, qui s'intéressaient vivement à son sort, réussirent à le soustraire à la loi de déportation, mais non à désarmer entièrement la colère des Directeurs. Il connut alors de la captivité les premières et mortelles tristesses, les désespoirs infinis, les longues nuits sans sommeil. Il y demeura trois mois, s'isolant de son mieux au milieu de la foule immonde qui l'entourait, soutenu par les encouragements de ses amis qui le visitaient fré-

quemment, et cherchant un remède à ses chagrins dans la description même qu'il en traçait. Le seul fragment qui reste des *Nuits d'un prisonnier* fait regretter la perte d'un ouvrage plein de saine philosophie, de pensées élevées, et dont le style ardent trahit les dispositions de l'âme de l'auteur.

Au bout de trois mois de séjour au Bureau Central, ses protecteurs purent obtenir son transfert à la Force, sans provoquer contre lui des dangers d'une autre nature que ceux d'une détention encore illimitée.

Comparée à celle qu'il venait de quitter, sa nouvelle résidence lui parut presque riante. En effet, il y trouva, avec un logement convenable et toutes les choses utiles à l'existence, des compagnons d'infortune d'une honorable fréquentation. Dès lors, son esprit se rasséréna, l'espoir rentra dans son âme, et souvent la chambre du prisonnier, que visitaient de fidèles amis, retentit des éclats d'une gaieté qu'avait désaprise Paris, théâtre de luttes gouvernementales des plus menaçantes.

Parmi les compensations que Dieu accorde aux fatigues et aux douleurs de la mission d'écrivains, la plus douce et la plus belle est le privilége de se créer des amitiés inconnues par des messages de la pensée. Charles Lacretelle eut la joie d'en recevoir plus d'une preuve. Arrivé à une situation voisine de la détresse, il vit affluer autour de lui des dons aussi généreux que délicats. Son cœur n'était pas de ceux qui supportent la reconnaissance comme un fardeau ; mais, malgré ses efforts, ce ne fut que bien longtemps après sa libération qu'il parvint à pénétrer la plupart de ces secrets d'une affection dévouée.

Outre les visiteurs assidus de sa prison, Lacretelle avait encore à la Force d'autres compagnons bien chers et bien précieux, ses livres : philosophes, moralistes, historiens, poètes, avec lesquels il avait repris un commerce plein de charme et de fruit. Ce fut dans ces circonstances qu'il reçut des libraires Treuttel et Wurtz la demande de continuer un *Précis historique de la Révolution*

dont Rabaud-Saint-Etienne n'avait écrit que le premier volume, s'arrêtant à la Constituante.

Peindre le tableau d'immenses crises politiques et sociales qui étaient encore loin de leur terme; écrire sous la dictée des événements; plaindre et venger les victimes en présence de leurs bourreaux; signaler des fautes et des crimes en bravant le pouvoir de ceux qui les avaient commis; s'isoler de ses propres tendances pour demeurer impartial envers tous; cuirasser son âme contre toute rancune du passé, contre toute appréhension du présent, contre toute prévision de l'avenir; rejeter la plume frémissante et passionnée du publiciste militant pour saisir le calme burin de l'histoire; voilà la tâche difficile et périlleuse qui se présentait à Charles Lacretelle. Il l'accepta avec une joie passionnée, attestant que là se révélait sa véritable vocation.

Les volumes, au nombre de cinq, écrits par lui, poursuivent le récit jusqu'à la chute du Directoire; c'est-à-dire, contiennent des événements postérieurs au moment où l'œuvre fut entreprise. Ce sont là des considérations dont il importe de tenir grand compte. Or, aujourd'hui, après un intervalle de plus d'un demi-siècle, pendant lequel l'effervescence des passions s'est calmée, la lumière a inondé des événements longtemps obscurs, la vérité s'est dégagée du sein de tant de versions contradictoires publiées sur la Révolution; aujourd'hui, ce premier ouvrage de Charles Lacretelle apparaît encore comme l'œuvre d'un esprit sincèrement observateur, d'une intelligence élevée et d'un talent plein de vigueur. On y reconnaît aussi, disons-le, l'émanation d'un cœur honnête, sagement libéral et poussant jusqu'à l'abnégation le dévouement à son pays.

Près de deux ans s'étaient écoulés depuis l'heure où Lacretelle avait été incarcéré dans la prison du Bureau Central, lorsqu'il reçut ordre de se rendre près de Fouché, ministre de la police. La main qui venait à l'instant même de décrire les turpitudes directoriales, put-elle demeurer bien calme en face de cet ordre venant d'un homme si

habile à découvrir les choses les plus cachées? Les récentes et nombreuses déportations à l'île d'Oléron ne prédisaient-elles pas le sort qui attendait le jeune historien? Quelles que fussent ses pensées, il dut obéir, et le premier mot du ministre lui causa une joie immense : il était libre!

L'ascendant qu'avait pris sur l'opinion l'écrivain politique, par ses travaux et par la persécution qu'il avait subie, l'avait désigné comme un important auxiliaire à un pouvoir qui voulait faire succéder les voies de la modération à celles de la terreur. Charles Lacretelle ne pouvait qu'adhérer chaleureusement à des desseins qui concordaient si bien avec ses propres idées. Il fut chargé de préparer des proclamations officielles en ce sens, et, dans la presse, il entama une nouvelle campagne contre les Jacobins, ne se refusant pas non plus à favoriser les projets encore peu avoués de ceux qui désiraient une dictature militaire.

Lié dans ce but avec la clientèle de Siéyès, il se compromit de nouveau aux yeux de la fraction adverse du Directoire, et se vit obligé de suivre le conseil qu'on lui fit donner de disparaître pour quelque temps de la scène politique. Un négociant des plus honorables, vieil ami de sa famille, l'un de ses plus actifs protecteurs, alors qu'il avait encouru la déportation, M. Biderman, lui donna asile dans sa maison de campagne située près d'Auxerre. Partageant son temps entre la continuation de ses travaux historiques et les soins, libéralement rétribués, qu'il donnait à l'éducation des deux fils de M. Biderman, il ne trouva sa réclusion ni longue ni pénible.

N'est-il pas bien digne de remarque que, en toutes les circonstances de sa vie où quelque danger le menaça, Charles Lacretelle n'ait jamais manqué de chauds amis se disputant la joie de le secourir et de le sauver? Si ces nobles dévouements font l'honneur de ceux qui les manifestent, peut-être est-il plus beau encore de les inspirer.

Le 18 Brumaire le ramena consolé et joyeux à Paris. Bien qu'il eût quelques prévisions relatives à l'immense autorité qu'allait prendre le nouveau chef du gouverne-

ment, il sentait trop bien la nécessité d'une dictature énergique et éclairée pour se ranger parmi les timides adversaires du glorieux vainqueur de l'Egypte. D'ailleurs, ainsi qu'il l'avoue, il n'était pas intérieurement satisfait de sa conduite au 13 Vendémiaire. Constitutionnel consciencieux, il s'était vu avec regret classé parmi les royalistes exaltés.

Il avait conservé son crédit près du ministre Fouché; il en usa largement pour obtenir la libération de ses anciens compagnons de captivité politique. Il contribua en outre à préparer l'opinion en publiant divers écrits favorables aux mesures de clémence qui étaient si bien dans les idées du général Bonaparte.

A dater de ce moment cependant, il se tint plus à l'écart des affaires publiques, se bornant aux travaux de presse dont il s'était fait une longue habitude et à ses études historiques et littéraires. Approbateur de la régénération complète qui s'opérait presque miraculeusement sous la main puissante du chef de la nation, il était content de son sort et de la renommée que déjà il avait acquise.

Il faut le reconnaître, d'ailleurs, le souvenir de sa participation au 13 Vendémiaire était loin d'être oublié et lui avait laissé une réputation de royalisme absolu. Ce ne pouvait être une recommandation près du premier Consul. Aussi, lors de la création du tribunat, Rœderer et Regnault de Saint-Jean-d'Angély ayant honorablement mentionné le nom de Charles Lacretelle sur la liste des futurs tribuns, Napoléon l'en effaça comme *Bourbonnien*. Cette conviction s'enracina si avant dans son esprit que, plus tard, toutes les fois qu'il croyait devoir admettre Lacretelle au partage de ses faveurs, l'Empereur ne manquait jamais d'exprimer un regret des opinions politiques qu'il lui supposait.

Charles Lacretelle se résigna sans effort à abandonner l'arène de la politique active. Attaché au *Journal des Débats* dont il était devenu un des plus éminents rédacteurs, il marchait avec fermeté, mais sans exaltation,

dans la voie suivie par cette importante feuille. Non content de sa belle réputation de publiciste, il s'occupait d'y joindre celle d'un historien érudit et élégant; il y réussit en publiant son *Histoire du XVIIe siècle.*

Le succès de cet ouvrage fut immense; plusieurs éditions furent épuisées en peu d'années. On peut le considérer comme la base de la gloire la plus durable et de la fortune de l'auteur. Il y déploie, en effet, de grandes qualités d'érudition et de style qu'on retrouve à divers degrés dans ses publications subséquentes. Il a des droits d'autant plus sérieux à l'estime publique qu'il a été l'un des plus utiles précurseurs de cette série d'habiles et savants historiens dont notre époque est si riche.

En 1809, il fut appelé à la suppléance du cours d'Histoire dont M. Lévêque était professeur titulaire au collège Duplessis. Ce cours, dont le siége fut plus tard transféré à la Sorbonne, se composait de la lecture de rédactions préparées d'avance par le professeur. Celui-ci ayant eu lieu bientôt de recourir à son suppléant, lui confia ses cahiers. Charles Lacretelle en usa pour ses séances de début; mais bien vite il fut frappé de la froideur de ces leçons dans lesquelles le débit de l'orateur était gêné par les embarras de la lecture, en même temps que l'auditoire goûtait peu un enseignement que sa périodicité rendait monotone. Profondément versé dans les matières qu'il avait à traiter, maître par une longue habitude des difficultés de l'art oratoire, il n'hésita pas à tenter une innovation audacieuse : se débarrassant de l'entrave des cahiers, il entra dans la voie de l'improvisation, développant largement son sujet, reposant l'attention par des digressions bien ménagées, mêlant avec art, à ses récits historiques, d'éloquentes considérations sur la littérature et la philosophie. Ce fut une véritable révolution dans l'enseignement; c'en fut une aussi dans les dispositions studieuses de la jeunesse qu'on vit accourir en foule et pleine d'enthousiasme aux leçons du professeur improvisateur, dont les ressources et le talent semblaient se retremper dans les applaudissements qu'on lui prodiguait.

De si éclatants succès, une belle renommée d'écrivain, un vaste ensemble de travaux politiques, la haute considération attachée au nom de Lacretelle devaient le désigner aux suffrages de l'Académie française; il y fut admis en 1811. Dans le sein de l'illustre compagnie, il eut le bonheur de siéger près du frère auquel il était uni plus encore par les liens du cœur que par ceux du sang.

L'année suivante, il fut nommé titulaire de la chaire d'histoire qu'il avait régénérée et qu'il continua d'occuper avec un éclat toujours croissant.

L'Empereur était loin de méconnaître tant de mérite. Il honorait l'illustre professeur; il lui confia quelques missions littéraires et le décora de l'ordre de la Réunion, mais il le tint constamment à l'écart des affaires et de l'administration.

Celui que ses premiers pas dans la vie avaient conduit au plus fort des grandes mêlées politiques; celui qui, tour à tour publiciste et citoyen, avait écrit et combattu pour la chose publique; celui dont le talent et le caractère s'étaient mûris au milieu des faits saisissants de l'époque si dramatique dont il devait être l'historien; celui-là, parvenu au faîte de son intelligence, ne dut-il pas regretter au fond de sa pensée la suspicion qui semblait peser sur lui? Quand il voyait arriver aux plus hauts emplois de l'administration ou de la politique la plupart de ceux qui avaient débuté avec lui dans la carrière de la presse, se trouva-t-il froissé d'en être exclu, et de n'avoir obtenu que des fonctions littéraires qui étaient plutôt les conquêtes de ses travaux et de ses succès que des faveurs gouvernementales? On n'a pas le droit de l'en soupçonner. De longues années après, faisant allusion à ces circonstances et aux destinées plus brillantes des compagnons de sa jeunesse, il écrivait : « Je suis un de ceux qui ont le moins prospéré et mon lot me semble bon. »

Bien que l'Empire n'eût pas réalisé les aspirations libérales qu'il avait jadis rêvées et pour lesquelles il s'était

dévoué, Charles Lacretelle avait vu de trop près les excès de la liberté pour être injuste envers un gouvernement qui n'avait usé de sa toute-puissance que pour rendre la France aussi glorieuse que prospère. Il aimait l'Empereur, admirait son génie et le servait fidèlement. Sa confiance et ses sympathies ne commencèrent à fléchir qu'aux premières atteintes des maux qui précédèrent la chute de l'Empire. Sa désaffection suivit les progrès de la crise fatale, et il fut de ceux qui regardèrent la Restauration comme une véritable délivrance et saluèrent avec enthousiasme le premier retour de Louis XVIII. Puis, s'abandonnant à un entraînement fanatique, de cette même plume qui tant de fois avait défendu les persécutés et honoré le malheur, il écrivit pour une feuille publique une amère diatribe contre le colosse renversé. Directeur de l'Académie française, il présenta ce corps savant à l'empereur Alexandre. Le retour de l'île d'Elbe le contraignit de se réfugier à Gand; il n'en revint qu'après les Cent-Jours.

Pour juger avec une indulgente impartialité cette phase de la vie de Charles Lacretelle, il faut avoir traversé et vu de près les événements qui ont si fortement influé sur sa conduite. Il faut savoir combien les âmes étaient aigries et accablées par les maux et les revers qui se succédaient, combien elles étaient terrifiées par les menaçantes obscurités de l'avenir. Reconnaissons-le, pourtant; dans cette existence si bien remplie, il y eut là une heure de faiblesse dont le souvenir le poursuivait. Le sentiment d'avoir attaqué l'Empereur après sa chute lui était douloureux comme un remords. Ses amis savent combien il se sentit soulagé par l'expiation d'un aveu noble et sincère consigné notamment dans son introduction à l'*Histoire du Consulat*.

La Restauration laissa Charles Lacretelle en possession de la chaire autour de laquelle sa voix éloquente retenait toute la jeunesse studieuse de Paris. Sans le faire rentrer dans le foyer actif des affaires politiques, elle récompensa sa constante collaboration au *Journal des Débats* par des honneurs et des dignités : il obtint ainsi la croix de la

Légion d'Honneur et celle de l'ordre de Saint-Michel, puis la fonction de censeur dramatique.

Dans cet intervalle, il avait publié son *Histoire des Guerres de Religion* et une histoire infiniment plus détaillée et plus complète que son *Précis de la Révolution française*.

Louis XVIII, en lui accordant des lettres de noblesse, ne fit, pour ainsi dire, que sanctionner royalement l'hommage que le monde littéraire avait décerné d'avance à un nom dès longtemps *anobli* par ses succès.

En 1824, il fit partie de la *Société des Bonnes-Lettres*, dont le but, conforme à son titre, était d'éclairer et d'améliorer l'esprit public en répandant avec abondance des ouvrages aussi irréprochables sous le rapport du goût littéraire qu'au point de vue des principes de religion et de morale. Dans cette association, dont Charles de Lacretelle fut un des membres les plus actifs, il avait pour collaborateur les hommes de la plus haute distinction. Il y prononça plusieurs discours qui eurent un grand retentissement.

A l'Académie française, il occupait un rang des plus honorables. Il se plaisait à y faire de fréquentes lectures de ses essais littéraires et historiques. Ses collègues l'avaient en grande faveur, aussi bien pour les aimables qualités de son caractère et pour le charme de son commerce que pour ses mérites scientifiques. Il eut l'honneur de représenter cette célèbre compagnie à la solennité du sacre de Charles X.

L'année 1827 vit se réveiller en Charles de Lacretelle l'ardeur libérale de sa jeunesse militante. Il est nécessaire de mentionner particulièrement cet incident, l'un des plus marquants de sa carrière.

Le gouvernement de Charles X venait de proposer, par l'organe de M. de Peyronnet, garde des sceaux, une loi qui a conservé la désignation dérisoire de *loi de justice et d'amour*. Le projet, triste avant-coureur des ordonnances de 1830, supprimait toute liberté de presse, étouffait toute manifestation de la pensée et attentait profondément à l'avenir

de la littérature. Tandis que la colère du parti libéral s'irradiait au loin dans les diverses classes du pays, l'Académie tout entière s'émut aux accents indignés de la voix de Charles de Lacretelle. Les hommes les plus illustres d'entre ses confrères, MM. de Châteaubriant, Villemain, Parseval, Michaud, Andrieux, etc., s'associèrent à la protestation. On décida qu'une adresse serait respectueusement présentée au roi. MM. de Chateaubriand, Lacretelle et Villemain en furent les rédacteurs. Le roi refusa l'adresse et punit les principaux promoteurs de la manifestation : MM. Villemain, maître des requêtes au conseil d'Etat; Michaud, lecteur royal, et de Lacretelle, censeur dramatique, furent destitués de leur fonction. Ces disgrâces exaltèrent au plus haut degré la popularité de ceux qu'elles atteignaient. Du moins, la démonstration si regrettablement punie ne fut-elle pas stérile. On sait que la loi, mutilée par les deux chambres, fût retirée par M. de Peyronnet, plus prudent que M. de Polignac ne devait l'être trois ans plus tard.

Sous le gouvernement de Louis-Philippe, Charles de Lacretelle poursuivit avec un grand éclat l'œuvre de ses publications et de son enseignement.

L'Histoire de la Restauration, son *Testament philosophique et littéraire*, *Dix années d'épreuves pendant la Révolution*, enfin *l'Histoire du Consulat et de l'Empire* furent successivement édités dans un intervalle de sept ans, de 1835 à 1842. L'Histoire du Consulat était faite depuis plusieurs années; l'auteur se décida à décrire la période impériale dans le but principal de combler la lacune qu'il avait laissée dans la série de ses compositions historiques.

La marche des années mêmes ne put le faire renoncer entièrement au professorat de son cours de Sorbonne, et, sauf quelques intermittences, il le continua jusqu'en 1848. Il aimait avec passion l'enseignement; il était justement fier du rang qu'il occupait au sein de l'Université, toujours prêt à témoigner des éminents services de ce grand corps, toujours ardent à en défendre les priviléges. Ainsi, en

1844, lorsque la loi sur l'instruction publique fut soumise aux délibérations de la Chambre des Pairs, tandis que, en présence de la noble assemblée, M. Cousin protégeait, avec autant d'autorité que de talent, l'Université contre les vives agressions de M. de Montalembert, Charles de Lacretelle porta le débat en présence du public : dans sa chaire de Sorbonne, il prononça deux discours admirables de logique et marqués du sceau de cette éloquence vraie que produit une conviction profonde. Le vénérable orateur était âgé de 78 ans.... Et ce n'était pas là, qu'on se garde de le croire, le suprême effort d'un courage fiévreux, le dernier éclair d'un génie près de s'éteindre. Non, toujours jeunes et vigoureux, ses facultés et son cœur défiaient les atteintes de l'âge, en même temps que ses forces semblaient renaître dans les fatigues mêmes de son enseignement. Aussi, sa parole, qui avait acquis la plus haute autorité magistrale, lui valait de fréquentes ovations.

Ses disciples aimaient en lui une érudition consciencieuse, un jugement ferme et sûr, une élocution correcte et entraînante. Ses improvisations coulaient faciles et élégantes comme si elles eussent été écrites. Il usait avec tact du droit que lui donnaient son âge et sa haute position pour mêler à ses leçons historiques des préceptes de saine morale et de sage philosophie. C'est pourquoi, entre lui et son auditoire, s'établissait toujours une sorte de courant sympathique. L'affection profonde qui l'unissait à ses disciples réagissait avantageusement sur eux ; le vif intérêt qu'il leur portait lui gagnait leur confiance et leur gratitude. Il eut souvent la joie de voir un de ses auditeurs habituels s'élever aux honneurs du professorat. Il s'en félicitait comme d'un succès qui lui eût été personnel.

Le gouvernement de Juillet le promut aux grades d'Officier et de Commandeur de la Légion-d'Honneur.

Charles Lacretelle avait contracté, en 1814, un mariage qui fut le produit et devint la plus douce récompense du prestige d'admiration que faisaient naître ses talents et sa renommée. Il s'était allié à une famille distinguée du

Mâconnais. A dater de ce moment, il eut avec la ville de Mâcon des rapports que chaque année rendit plus étroits.

Nul n'était plus sensible que lui à un accueil affectueux, nul n'était plus propre à le provoquer. Il partagea son temps par portions presque égales entre Paris et sa ville d'adoption.

La première lui offrait l'attrait de ses mille relations intellectuelles avec des amis, des confrères et toutes les illustrations de l'époque; relations que son cœur affectueux et son esprit élevé goûtaient à un même degré. Il était encore retenu à Paris par ses travaux historiques, son assidue fréquentation des séances de l'Académie et son cours à la Sorbonne qui était devenu pour lui un réel délassement. Il aimait, d'ailleurs, à vivre au centre des faits de la politique, de la littérature, des arts, de la société; il s'y intéressait avec une chaleur de patriotisme, d'intelligence, de bon goût, de sociabilité attestant l'excellence de son organisation exceptionnelle.

A Mâcon, il trouvait une existence plus calme, plus reposée, mais non moins remplie. Dans sa retraite de Bel-Air, la nature et l'art semblaient s'être associés pour lui offrir tous les charmes de la campagne. Il en jouissait délicieusement; ses instincts poétiques se réveillaient, lui inspiraient tantôt de suaves églogues, tantôt des hymnes d'amour et de gratitude pour l'Eternel. Puis il y avait retrouvé, dans des proportions plus humbles, une partie de ses chères récréations intellectuelles. L'Académie de Mâcon l'avait accueilli avec l'empressement et le respect dus à sa haute illustration : captivant tout le monde par la douceur de son commerce et la vivacité de son esprit, souvent, au milieu de ses nouveaux collègues, en voyant avec quelle attentive admiration, avec quelle vénération reconnaissante on l'écoutait, souvent il put se croire de retour parmi ses sympathiques auditeurs de Sorbonne.

La catastrophe de 1848 vint rompre cet équilibre.

Quels qu'eussent été ses sentiments pour la personne du roi Louis-Philippe, Charles de Lacretelle aimait la

forme de son gouvernement. Ancien constitutionnel de la première révolution, il se passionnait pour ces merveilleux tournois de la tribune française dont les mille voix de la presse allaient reproduire partout les harmonieux échos. Orateur et écrivain lui-même, il admirait et jugeait en artiste les inspirations, le talent et la stratégie des orateurs et des publicistes. Il aimait, jusque dans ses excès, cette liberté d'examen, de discussion, de contrôle, de blâme, en laquelle il se plaisait à voir une garantie de stabilité pour le système, réalisation complète des espérances de sa jeunesse.

Et tout cela pourtant venait de s'écrouler, sans causes réelles, sans symptômes précurseurs !

Son désillusionnement fut cruel et profond. Il quitta Paris sans esprit de retour et vint réfugier ses ennuis plus qu'octogénaires dans sa retraite de Bel-Air. Il eût voulu détourner entièrement les yeux du triste aspect de la scène politique et concentrer les dernières années de son existence au sein des affections admiratives qui se groupaient autour de lui. Cet effort d'abnégation ou plutôt de personnalité lui fut impossible. Son esprit ne voulait pas perdre de vue les intérêts de sa patrie ; son regard, toujours aussi perspicace, ne pouvait se détourner du tableau des événements où s'agitaient si confuses encore les destinées de cette France qu'il avait servie de tous ses dévouements.

Dès que le sentiment public fut quelque peu revenu de la stupeur causée par la première crise électorale, l'espoir des honnêtes gens se tourna timide vers le noble vieillard dont le nom seul était un emblème d'ordre public et de patriotisme. Charles de Lacretelle accorda plus qu'on n'eût osé lui demander : il prit la présidence des comités électoraux, et, par son éloquence persuasive, par des conseils paternels empreints de cette haute sagesse que produit l'expérience germant dans le sol des cœurs honnêtes et éclairés, il réussit souvent à concilier des partis et des fractions dont les prétentions avaient paru d'abord inconciliables.

Rentré si virilement dans l'arène politique, Charles de Lacretelle y demeura tant qu'il vit des dangers à repousser et de fructueux enseignements à répandre.

Par une louable dérogation à ses coutumes, l'Académie de Mâcon avait décerné à l'illustre vieillard une présidence perpétuelle. Charles de Lacretelle justifia largement cet honneur, en travaillant simultanément à glorifier le corps qu'il présidait et à exercer une influence moralisatrice dans toutes les contrées où le retentissement de sa voix pouvait parvenir.

Profitant de toutes les solennités dans lesquelles des distributions de récompenses agricoles amenaient un nombreux concours de populations rurales, il montrait à son auditoire les déloyautés décevantes et les spéculations criminelles des doctrines socialistes que cherchaient à propager les fauteurs de l'anarchie. L'éclat des principes vrais et honnêtes dont l'orateur se faisait l'apôtre, le respect dû à son nom, l'autorité de son savoir et de son âge, tout contribuait à faire accueillir avec foi et déférence ses belles et éloquentes leçons.

Dans les séances privées de la même académie, l'homme politique s'effaçait pour laisser place à l'historien érudit, au littérateur toujours plein de verve et de grâce. Combien de ces séances intimes auraient mérité une publicité indéfinie ? Pour lui, il se tenait heureux des félicitations qu'il y recevait, et dans lesquelles l'admiration s'embellissait des témoignages d'une affection sincère.

Suivrons-nous le savant et vénérable professeur au milieu de sa famille composée non-seulement de ses proches mais encore d'une phalange de vrais amis ? Montrerons-nous sa retraite de Bel-Air transformée en un riant et poétique athénée ? Là se pressaient en disciples tous ceux qu'animait l'amour des lettres. Suspendus aux lèvres éloquentes du maître, ils s'instruisaient en écoutant ses récits inépuisables et s'édifiaient au contact de son inaltérable bienveillance.

Là, on rencontrait parfois quelques-unes des célébrités

du monde; car avec tous les hommes de mérite de l'époque, Charles de Lacretelle entretenait une correspondance suivie, et plusieurs se faisaient un devoir de venir de temps en temps rendre hommage à la brillante sérénité de sa vieillesse.

Nul plus que lui ne sut célébrer et goûter avec ivresse les douceurs de la vie champêtre; son âme poétique et profondément religieuse aimait à adorer Dieu dans les œuvres les plus belles et les plus simples de la création. Souvent, s'enfonçant dans les sentiers les plus ombragés de son jardin, il se livrait à de pieuses méditations, s'entretenant, comme il le disait lui-même, avec son créateur, tandis que son cœur s'épanchait en élans d'amour et en actions de grâces.

Aussi, ne fallut-il aucun effort pour amener aux saintes pratiques du catholicisme cette âme qui ne s'était jamais écartée de Dieu.

C'est le lundi 26 mars 1855, à minuit, que Charles de Lacretelle a rendu le dernier soupir, après une rapide maladie dont les souffrances n'avaient altéré ni ses facultés ni le calme de son esprit.

Quelles qu'aient été les vicissitudes de sa longue existence, on peut dire que ce fut un homme heureux. A la conscience d'avoir vécu en bon citoyen et en homme plein d'honneur; au légitime orgueil que devait lui causer l'illustration qu'il avait si bien conquise, il joignit la possession constante de cette félicité indicible qu'on rencontre au sein de la famille, près d'une compagne tendre et dévouée, près de fils dignes héritiers d'un beau nom, au milieu de disciples et d'amis véritables. Dieu permet quelquefois que, dès ici-bas, l'homme de bien obtienne une partie de sa récompense.

Son dernier travail, et l'un des meilleurs, est un éloge de l'abbé Delisle, éloge lu avec grand applaudissement à l'Académie française. Indigné de l'injuste oubli dans lequel la frivole littérature de notre siècle semblait avoir enseveli la renommée du poète traducteur des *Géorgiques*, Charles

de Lacretelle avait voulu le venger en le réhabilitant. Il a donc clos sa carrière littéraire par un écrit excellent et par une action généreuse.

Mais le glorieux nom de Lacretelle n'aura jamais besoin, à son tour, qu'on le rappelle à l'équitable postérité.

DISCOURS DE M. GUILLARD,

Délégué de l'Académie de Lyon.

MESSIEURS,

Chargé par l'Académie Impériale des Sciences, Belles-Lettres et Arts de Lyon, de répondre en son nom à votre bienveillant appel, nous devons avant tout vous adresser ses remerciements pour l'attention, en quelque sorte fraternelle, que vous avez eue de nous faire participer au solennel hommage que vous rendez aujourd'hui à M. Charles de Lacretelle. Votre courtoisie, Messieurs, a fait justice : car, si M. de Lacretelle appartenait à Mâcon par les liens les plus doux, par le choix qui avait fixé sa retraite en vos murs, et par vos suffrages qui l'avaient mis à la tête de votre savante Compagnie, il appartenait aussi à Lyon, par l'adoption de notre Académie qui lui avait conféré le titre d'*associé*, le plus élevé dont elle dispose, celui qui lui a uni les Châteaubriand et les Lamartine, les Lacordaire et les Larochefoucault. Mais que dis-je ! M. de Lacretelle appartient à la France par sa coopération aux nobles luttes de 92, de 95, de 1827 et même de 1848 ; par ses liens intimes avec les hommes les plus illustres de notre siècle ; enfin et surtout par les monuments majestueux qu'il a élevés aux époques les plus importantes de l'histoire nationale.

Toutefois, n'attendez pas, Messieurs, que je recommence l'éloge de votre vénérable président, après la voix éloquente qui, autorisée par l'amitié autant que par le savoir, l'a loué comme les gens de bien doivent l'être par le récit de sa vie.

Il ne me reste, à moi, qu'à chercher l'éloge de M. de Lacretelle, bien malgré lui, dans ses propres paroles. Laissez-moi donc vous rappeler le *Chant du Cygne*, — les dernières lignes de son dernier écrit, l'*Eloge de Delille*, lorsqu'il disait naïvement : « J'approche du terme de » cette brillante carrière, de cette vieillesse fortunée, et qu'il félicitait le Virgile français, « de n'avoir pas ren- » contré à l'Académie un seul ennemi ; rare privilége, » ajoutait-il, réservé aux hommes du plus excellent na- » turel ; » — lorsqu'il retraçait avec complaisance le bonheur qu'avait éprouvé sa jeunesse « à communiquer » avec cette âme tendre, avec cet esprit vif, libre, tou- » jours étincelant ; » — lorsqu'il semblait envier au poète septuagénaire « cette constance de travail, cette vigueur » d'esprit, cet éclat permanent d'imagination, dans un » âge où les forces s'éteignent, quand il approchait de » sa fin, avec la sérénité du sage, accrue par le senti- » ment chrétien. » Ainsi parlait M. de Lacretelle en 1854, à quatre-vingt-huit ans accomplis ! Dans cet épanchement d'une amitié séculaire, son âme ne semblait-elle pas se refléter et se révéler elle-même ?

Permettez-nous donc, Messieurs, de vous laisser sous l'impression de cette voix puissante, que vous avez si longtemps écoutée avec tant de respect, d'amour et d'admiration, et de vous assurer de la vive et sincère sympathie avec laquelle l'Académie de Lyon s'associe à vos sentiments pour notre illustre confrère.

LETTRE DE M. DE LAMARTINE.

Monsieur le Président,

Je regrette de ne pouvoir répondre à votre appel ; retiré de toute circonstance publique, dans le plus étroit isolement et dans le cœur d'un petit nombre d'amis, ce serait un faux pas dans ma vie que d'en sortir. Mes concitoyens et l'Académie voudront bien comprendre mes motifs.

Ne les attribuez pas, Monsieur le Président, à aucune négligence de souvenir pour une mémoire qui m'est aussi présente qu'à vous-même. Jamais abstention ne me coûta davantage ; nous avons tous perdu ici dans M. de Lacretelle plus qu'une illustration littéraire, nous avons perdu un ami public ! Il fut aimant et il fut aimé : c'est sa meilleure épitaphe. Il n'a pas besoin de revivre sous nos yeux dans un buste, il n'a jamais vécu davantage dans nos entretiens et dans nos affections. Je le sens à l'attachement que je porte à ses fils dignes de prolonger le nom qu'il leur a fait.

Cicéron, dont on se souvient involontairement quand on pense à M. de Lacretelle, écrivait, dans les derniers jours que la proscription imminente lui laissait, un traité sur l'*amitié* et un autre sur la *vieillesse;* notre vieillard, philosophe aussi, a mieux fait : il a mis ces traités en action dans sa vie. Aidé par une femme qui interposa tant de tendresse entre la mort et lui, il nous a enseigné, par son exemple, à ne point laisser refroidir son âme par les années et à vieillir sans déchoir ni de son esprit ni de son cœur. Posons ce beau modèle devant sa postérité.

Recevez, Monsieur le Président, et faites agréer à l'Académie mon respectueux attachement.

A. DE LAMARTINE.

Saint-Point, 8 décembre 1855.

ODE A M. CHARLES DE LACRETELLE,

Par M. le Docteur BOUCHARD.

> Non est mea pigra senectus. *Martial.*
> O felix Corydon, quem non tremebunda
> senectus impedit. *Calphurnius.*

Quand nos aïeux du moyen-âge,
Au ciel natal disant adieu,
S'en allaient en pèlerinage
Visiter la cité de Dieu,
Ces vrais serviteurs du vrai culte,
Les pieds saignants, la barbe inculte
Et les vêtements en lambeau,
Marchaient sous la bure grossière,
Et n'en secouaient la poussière
Que sur le seuil du saint tombeau.

O vénérable patriarche,
Voyageur de Dieu, n'es-tu pas
Ce pèlerin toujours en marche,
Dont rien ne ralentit le pas?
Et sans que ton grand cœur faiblisse,
Toujours le premier dans la lice,
Comme le Cid Campéador;
Toujours dans nos fêtes publiques,
Comme un songe des temps bibliques,
Aux pieds d'argile, à tête d'or.

Quelle jeune et fraîche pensée
Germe encor sous ton front puissant,
Richesse toujours dépensée,
Trésor sans cesse renaissant!
Du printemps pillant les corbeilles,
Ainsi la tribu des abeilles,
Filles de la terre et du ciel,
Au sein de la forêt prochaine
Choisit parfois le plus vieux chêne
Pour y cacher son plus doux miel.

Parmi mes souvenirs scolaires
Tu m'apparais, et je revois
La salle aux gradins circulaires
Dont l'écho pleure encor ta voix.
Il me semblait dans cette enceinte,
Où ta parole grave et sainte
Charmait tes disciples émus,
Ecouter la sagesse antique
Dictant les leçons du portique
Sous les bosquets d'Académus.

Armé du flambeau de l'histoire,
Qui, mieux que toi, pendant vingt ans,
Sût, devant un vaste auditoire,
Eclaircir l'énigme des temps,
Et déroulant de nos annales,
Tantôt les sombres saturnales,
Tantôt les sublimes splendeurs,
De cette inépuisable mine
Que l'œil du génie illumine,
Lui dévoiler les profondeurs.

Près de Marat au masque immonde,
Tu nous peins ces hommes de fer,
Qui, pour épouvanter le monde,
Semblaient échappés de l'enfer,
Avec leur tribune orageuse,
Avec la terreur ombrageuse
Jetant par la main du bourreau,
Dans sa sauvage frénésie,
L'éloquence et la poésie
Au fond du hideux tombereau.

Puis, tu racontes la discorde
Soufflant sur ces jours désastreux
Où d'un Dieu de miséricorde
Les enfants s'égorgeaient entr'eux.
La France en deux camps se divise :
Chaque parti prend pour devise
Le texte saint du verbe écrit,
Et, dans le champ des représailles,
Joue avec le dé des batailles
La robe sanglante du Christ.

L'Hellénie enfin se soulève,
Dressant vers nous ses bras flétris ;
Léonidas remet son glaive
Entre les mains de Botzaris.
A sa cause enchaînant la France,
Tu nous dis sa longue souffrance,
Son héroïsme et sa ferveur,
Lorsque, sur les mers de la Grèce,
Son brûlôt, torche vengeresse,
Brillait comme un phare sauveur.

Puis vient l'épopée immortelle
Que les arts célèbrent en chœur,
Où chaque roi vaincu s'attelle
Au char triomphal du vainqueur ;
Iliade de notre histoire
Dont les héros à la victoire
Volaient d'un bond du Nil au Rhin,
Livre que le laurier parfume,
Mais où trop de sang coule et fume
A travers ses pages d'airain.

Les fils de la démagogie,
Spectre qu'on évoque à minuit,
Parés du bonnet de Phrygie,
Rêvaient le chaos et la nuit.
On te vit, affrontant leur haine,
Athlète blanchi dans l'arène,
Et que l'âge en vain refroidit,
Comme le vieil ami d'Aceste,
Entelle au redoutable ceste,
Terrasser le lutteur maudit.

Bel-Air, Tibur d'un autre Horace,
D'où s'échappa ce *Testament*,
Chef-d'œuvre d'esprit et de grâce,
De raison et de sentiment,
Comme un port après tant d'orages,
Garde longtemps sous tes ombrages
Ce philosophe en cheveux blancs,
Parmi nous, près de sa compagne,
Douce étoile qui l'accompagne,
Pour éclairer ses pas tremblants.

Noble vieillesse qu'on envie
Avec ses jours si bien remplis,
Qui, loin de reposer sa vie
Sur tant de travaux accomplis,
Montre à l'heure où tout dégénère
Que, sous sa plume octogénaire,
L'esprit français ne fléchit point
Et veut, comme dans sa cuirasse
Jadis ce preux de forte race,
Mourir debout, l'épée au poing.

MÉDITATION LE JOUR DE MON ANNIVERSAIRE,

Le 3 Septembre 1837.

Ce n'est pas sans un profond recueillement qu'on arrive à l'âge de soixante-dix ans accomplis. Je m'étais peu flatté, dans le cours d'une vie soumise à mille épreuves et ballottée par des révolutions dont je ne sais plus le compte, d'atteindre à un âge que chacun, excepté ceux qui le dépassent, juge un terme satisfaisant. Je jouis à petit bruit de cette victoire remportée sur le temps, car il n'aime pas qu'on le brave. Quant aux révolutions, je sais qu'elles grondent toujours sous nos pieds, lors même qu'elles n'éclatent plus sur nos têtes : dix journaux sont là pour me le dire tous les matins. Aussi, je renferme ma satisfaction, je ne souffle mot, même devant les miens, de cette espèce de longévité moyenne, comme si je voulais prendre encore quelques airs de jeunesse; mais j'en remercie Dieu qui a conduit mes pas sur une route bordée de tant d'abimes. En me livrant au sentiment religieux, il me semble que je célèbre mieux mon jour natal que si, comme au temps d'Anacréon et d'Horace, j'attendais dans mon jardin des Lydie, des Lalagée au doux sourire, aux douces paroles; que si je faisais rafraichir le Falerne dans une fontaine aussi transparente que celle de Blandusie, et me laissais couronner de roses par une troupe folâtre à qui cette parure de mes cheveux blancs paraîtrait assez ridicule.

Solitaire et serein, je suis les contours et respire les parfums de ma prairie fauchée pour la seconde fois, et dont les racines vivaces vont bientôt reproduire quelques pâquerettes, quelques sauges odorantes et des violettes d'automne. Je voudrais y voir une image des jours réservés à ma vieillesse.

A travers un labyrinthe d'arbrisseaux, je monte à mon pavillon élevé sur un monticule de ma fabrique, et de là, je découvre une scène aussi riante que vaste, embellie par la Saône et ses riches coteaux, et qui va se terminer aux neiges des Alpes que le soleil couchant teint d'une pourpre légère. Mes regards suivent avec distraction et un faible intérêt la fumée de ces bateaux à vapeur qui, sur la rivière centrale, vont joindre les tributs du nord à ceux du midi. J'aime mieux les arrêter sur les tourelles de ce château voisin de ma demeure, où je vins il y a vingt-cinq ans, vers le déclin de mon été, chercher mon angélique écolière; sur le berceau de tilleuls qui reçut nos confidences, sur l'église du village qui reçut nos serments. Il me semble que ces souvenirs, dont les années n'ont point altéré le charme, ôtent quelque chose à leur poids. Mon imagination ne demanderait pas mieux que de jouer, si je ne la contenais pour l'honneur de la philosophie. Hier encore, je m'entretenais sur ce même pavillon avec mon illustre voisin que je m'enorgueillis d'appeler mon ami. N'aurait-il point laissé dans ces agréables lieux quelque émanation de son génie? Une brise poétique ne descendrait-elle pas de Saint-Point sur Bel-Air! Ah! mes soixante-dix ans me disent trop que je ne pourrais la recevoir et l'exhaler que d'un souffle haletant. Et pourtant, je viens, sans le secours de la lyre et de la harpe, sans l'inspiration du génie, mais avec l'effusion d'un cœur religieux, m'unir à ses *Harmonies*, à ses *Méditations*. Je voudrais coopérer autant qu'il est en moi, à l'œuvre sainte de régénérer la bienveillance sociale, et de purifier par un nouveau baptême cette philantropie qui avait causé une si douce exaltation à ma naïve jeunesse, et que mon âge mûr a vu si cruellement profanée et si odieusement invoquée.

Le jour natal est surtout pour les vieillards le jour des souvenirs, et malgré les idées d'allégresse qu'on est convenu de lui attribuer, il a quelque affinité avec le jour que l'Église consacre à l'usage des morts; mais une commémoration pieuse et tendre n'est pas tenue d'être lugubre. S'il est cruel de se rappeler l'heure de la séparation, on se dit: celle de la réunion n'est pas éloignée. Toutefois, il est loin de ma pensée de

la désirer prochaine ; de trop chers objets me le défendent. Mais on s'y prépare sans faste, sans effort, par de fréquents entretiens avec ceux qu'on a perdus. On les voit dans les jours où leur parole fut le mieux inspirée, où leur main fut le plus secourable ; on les revoit dans leur jour de gloire, en pensant qu'ils jouissent d'une gloire plus haute ; on les revoit dans leurs jours de souffrance et de martyre, en pensant qu'ils en touchent le prix ; on recommence avec eux la jeunesse, l'enfance, toute une vie écoulée. Quand on s'est rempli de leur pensée dans la solitude, on tâche de s'établir leur substitut sur la terre ; tout ce qu'ils ont aimé, on le soigne, on le cultive, on le protége, on le défend ; ce qu'ils ont désiré vainement pour leurs amis, on tâche de l'accomplir ; et à chaque effort plus ou moins heureux, on croit entendre leur voix qui dit : « C'est bien ! » Nous tenons à faire honorer et surtout à faire chérir leur mémoire ; nous gravons leurs traits et leurs paroles dans celle de nos enfants. Ils croient à tout ce que nous racontons sur eux de plus noble et de plus touchant, en voyant nos regards tantôt briller, tantôt s'humecter de larmes. Nous leur donnons ainsi ce que nous pouvons d'immortalité sur la terre, ou du moins dans notre intérieur, dans notre famille ; qu'importe que le cercle soit étroit, si la chaîne est intime. Avons-nous un conseil à donner, nous nous armons de leur autorité ; c'est ainsi que chez les anciens, un oracle inspirait un respect plus profond quand il paraissait avoir traversé plusieurs sanctuaires.

Un devoir légué et bien rempli satisfait deux âmes à la fois et dans deux mondes différents. C'est la plus forte armure qu'on puisse opposer à des douleurs déchirantes. Ce n'est plus seulement le devoir, c'est le tribut de l'amour. C'est une résurrection quotidienne dont l'amour est le ministre. Je n'aime pas à être convié à la tristesse. Je m'y présente de bon cœur ; mais je lui donne pour fidèle escorte et pour support la pensée de Dieu. Pour songer aux êtres qui m'ont été enlevés, je n'ai pas besoin du fracas des vents déchaînés, de celui de l'avalanche, du torrent, du craquement répété de la foudre. Je ne vois là qu'une épreuve pour ma constance, un exercice pour ma piété. Je n'entends là qu'une voix puissante qui dit à l'homme : « Mesure ta force à la mienne, et viens chercher un refuge dans mes bras. » C'est dans le calme d'une belle matinée de printemps, ou dans la fraîcheur toute bienfaisante d'une nuit d'été que j'aime à penser à la fille

que j'ai perdue à la suite d'un fatal incendie qui faillit consumer ma famille entière avec moi. Mais un tel souvenir est rempli de circonstances si cruelles et si poignantes que je n'ose en parler à sa mère, qui prie de son côté peut-être, invoque cet ange, et veille à me cacher la perpétuité de ses regrets pour ne pas m'en accabler. C'est le seul mystère que nous ayons l'un pour l'autre.

Le matérialisme, en détruisant le grand avenir, détruit aussi tout le passé du cœur. A qui le philosophe de cette école adresserait-il ses plus tendres regrets pour ceux qu'il a perdus? A des millions d'êtres dispersés dans l'espace, à des globules d'oxigène, d'azote, d'hydrogène, de carbone, de phosphore; à des insectes, objets de dégoût, à des animalcules pestilentiels. Tout est muet pour lui. Il ne peut, toutefois, chasser entièrement ses souvenirs; il en est souvent déchiré; sa logique les condamne comme une inconséquence, comme un démenti qu'il donne à ses principes, comme une lâcheté. Et cependant, un tel homme tient encore à la mémoire qu'il laissera; il voudrait vivre dans quelque cœur ami, reconnaissant. Qui sait si ce grand semeur de tristesse, d'ennui, de désespoir n'aspire pas à être béni de la postérité, du genre humain, pour prix de ses desséchantes et brutales analyses. Que de dangers, que de morts ne braverait-il pas pour être placé au Panthéon? Oh! la belle chose que l'immortalité pour qui ne croit pas à l'immortalité de l'âme! Eh! ne voyez-vous pas qu'il y croit au moment même où il la nie. J'ai vu des matérialistes dont le cœur n'était point desséché au gré de leurs théories, qui trouvaient une intime douceur ou, du moins, une consolation nécessaire à consacrer une heure au souvenir d'une épouse qu'ils avaient perdue, d'une fille enlevée au printemps de la vie. Ils m'ont avoué que, dans ces moments, ils se croyaient vus et entendus de l'objet regretté. Quand ils rentraient dans leurs théories, ils rentraient dans les ténèbres. Une foi ferme et tendre vous donne un pouvoir résurrecteur, se joue de la mort et lui reprend tout ce qu'elle croit vous avoir ravi, récomplète votre famille, nous rend la société qui vit nos premiers jeux, et celle qui nous forma aux plus mâles exercices de la raison, aux plus nobles efforts de la vertu. Elle peut tirer tout le monde ancien de ses ruines, à l'aide des leçons qui nous en ont été transmises, des types du beau, des grands souvenirs qui nous en sont parvenus. La prosopopée est une figure de réthorique usée et

qu'on abandonne volontiers aux déclamations. Eh bien ! nous n'avons guère de rêveries qui ne fourmillent de prosopopées. Ne vous semble-t-il pas, quand vous payez un tribut à la mémoire d'un ami, d'un sage, d'un bienfaiteur de l'humanité, que cet encens monte jusqu'à leur séjour ? Comment ne pas adorer le Dieu qui a donné à mon cœur, plus encore qu'à mon imagination, cet immense et bienfaisant pouvoir ! Cette évocation des morts est une foi instinctive dont nul être humain n'est entièrement privé, et que tout l'arsenal d'une philosophie maudite ne peut entièrement détruire, comme on vient de le voir. Je ne sais si le crime même parvient à l'arracher, car il lui est difficile d'arriver à un abrutissement qui étouffe ses remords, et le remords est fertile en évocations involontaires et terribles.

Sur le seuil de la mort, qu'il m'est doux de triompher de tout ce que cette image a d'horrible ! Mais je n'écarte point, et certes nul homme ne le pourrait, ce qu'elle a de solennel, de mélancolique et de recueilli.

La plus sublime des espérances veut s'appuyer sur la douleur et sur l'amour. La vallée de larmes est le chemin du ciel ; un cœur froid n'a rien à découvrir dans cette région. Une longue et douloureuse méditation, des soupirs et des pleurs, voilà l'enchantement qui soulève la pierre de la tombe.

Je te bénis, ô mon Dieu ! toi qui m'as fait connaître de si dures épreuves. Jamais je n'ai été si près de toi que lorsque tu me les as imposées ; ces flèches qui ont percé mon cœur l'ont élevé jusqu'à ton trône. La grandeur de tes promesses ne se découvre jamais mieux qu'à des yeux baignés de larmes. Dieu m'a fait une vertu de cette espérance qui est le support et le charme de ma vie. Ah ! je ne trouve rien qui me fasse mieux concevoir toute l'étendue de sa bonté, rien qui me dise plus fortement que son essence est amour. Toutes mes témérités sont justifiées. Je ne sais point lui rendre un hommage de terreur. Quand sa grandeur m'écrase, quand mes fautes m'humilient, une pensée qui s'adresse à lui me relève. Je ne suis humble et bas que lorsqu'elle m'abandonne. Que son souffle passe sur *le roseau pensant* (1), jouet de tous les vents contraires, il se redresse et n'envie rien au cèdre ; il croit rendre des sons mélodieux que les anges écoutent. La confession que l'on fait aux hommes (je ne parle pas de celle

(1). Expression de Pascal.

du Saint Tribunal) n'est souvent qu'une vengeance que l'on exerce contre ceux dont on a subi la loi, éprouvé les rigueurs, les dédains, envié les succès. Nos actes de contrition mondaine frappent une autre poitrine que la nôtre. Un homme de génie et, ce qu'il y a de plus étonnant, un homme d'une sincérité aussi courageuse qu'éloquente n'a fait sonner la trompette du jugement dernier que pour se placer au premier rang entre les bons, et nul de ses contemporains, nul de ses lecteurs mêmes n'a pu ou ne pourra confirmer ce jugement. Pour moi, mon bonheur est d'avoir été souvent entouré d'hommes qui valaient mieux que moi ; ma gloire est d'en avoir été chéri. En pensant à mes bienfaiteurs, je porte plus légèrement le poids de mes défauts, comme ils les ont supporté eux-mêmes. Ils se promènent en cercle autour de moi, dans mon pavillon, dans mon jardin et sur les coteaux où j'entends le bruit et la joie des vendanges ; je me recueille pour entendre leurs voix qui portent bien une autre joie à mon âme. Je leur confie mes pensées de vieillard, comme je leur confiais mes pensées de jeune homme.

Rentré dans mon cabinet, je les consulte encore. Ces morts bienveillants (et parmi eux il en est d'illustres) forment mon public ; j'en fais mes juges, mes censeurs. Mes travaux ne peuvent leur être étrangers. Je continue, mon frère, avec un secret espoir que mes fils me continueront. Il est plusieurs de mes illustres contemporains dont je n'ai reçu les bontés qu'en passant, ou dont je n'ai pu qu'effleurer l'amitié. Eh bien, depuis leur mort, j'ai contracté avec eux des amitiés plus intimes. Voilà que, en écrivant ce chapitre, je crois voir Bernardin-de-St-Pierre et Delille me sourire comme ils me souriaient quelquefois. Si le public me reçoit peu favorablement, je porterai mon appel à ces heureux et aimables morts.

OBSÈQUES
DE
M. CHARLES DE LACRETELLE.

Le 28 mars 1855, à onze heures du matin, ont eu lieu les obsèques de M. Charles de Lacretelle, membre de l'Académie française, ancien professeur d'histoire à la Faculté des Lettres de Paris, président de l'Académie de Mâcon, commandeur de la Légion-d'Honneur et chevalier de l'ordre de Saint-Michel, décédé le 26, à minuit, dans sa 89e année.

La ville de Mâcon tout entière a accompagné à sa dernière demeure les dépouilles mortelles de l'illustre vieillard. Jamais immense concours de citoyens ne fut plus empressé, plus unanime dans la manifestation de ses regrets; jamais douleur publique ne se montra plus grave, plus recueillie. On eût dit que de ce cercueil à peine fermé se répandait un calme religieux et que de ce noble front, dérobé désormais aux regards, rayonnait sur tous les assistants une imposante sérénité.

Le clergé des deux paroisses et tous les ecclésiastiques de Mâcon formaient la tête du cortége funèbre se dirigeant vers l'église de Saint-Pierre. Les coins du poêle étaient portés par M. Ladreit de Lacharrière, préfet du département de Saône-et-Loire; M. le général Sonnet, commandant la subdivision militaire; M. Bourgeois, proviseur du Lycée, et M. de Surigny, vice-président de l'Académie de Mâcon. Derrière le cercueil marchaient, immédiatement après la famille, MM. les Professeurs et Fonctionnaires du Lycée en robe et revêtus de leurs insignes, les membres de l'Académie de

Mâcon, les élèves du Lycée impérial, MM. les Officiers de la garnison, les Frères des Ecoles chrétiennes, les établissements de charité, enfin les amis de l'illustre défunt, c'est-à-dire la ville tout entière. Deux compagnies d'infanterie occupaient la droite et la gauche du cortége.

On remarquait avec attendrissement un nombreux concours de pauvres dont l'affliction racontait les innombrables bienfaits que se plaisait à répandre la secrète et inépuisable charité de M. de Lacretelle.

Après un service solennel célébré par M. le Curé de Saint-Pierre, le cortége s'est dirigé vers le cimetière. Quand les dernières cérémonies de l'Eglise furent accomplies, la voix de notre savant collègue, M. Ernest Desjardins, professeur d'histoire, s'est élevée pour adresser, au nom de l'Université et du Lycée de Mâcon, un dernier adieu à l'illustre doyen de l'Académie française. Cette voix amie, que M. de Lacretelle se plaisait tant à écouter et qui, si souvent, avait charmé les heures de loisir du maître vénéré par la lecture de ses auteurs de prédilection, venait lui apporter le dernier tribut d'une reconnaissance profonde et l'expression d'une douleur sentie.

M. Le Normand, que M. de Lacretelle honorait d'une amitié si particulière, s'est avancé et a pris la parole, à son tour, au nom de l'Académie, dont il est le secrétaire perpétuel.

Ces deux discours ont été prononcés avec une émotion profonde, partagée par tous les assistants dont les larmes étaient le plus bel éloge des hautes vertus et de l'inépuisable bonté de l'illustre défunt.

Un soleil magnifique éclairait cette auguste cérémonie et semblait venir saluer d'un dernier adieu celui qui avait tant aimé la nature et qui avait tant de fois célébré la grandeur de Dieu dans les splendeurs de la création.

EUGÈNE BEAUFRÈRE,
Professeur au Lycée de Mâcon.

DISCOURS DE M. E. DESJARDINS,

Professeur d'Histoire au Lycée de Mâcon.

Messieurs,

S'il m'est permis d'élever la voix près de cette tombe, je le dois à mon titre de professeur ou plutôt à mon titre d'élève ; car c'est à mon cher et vénérable maître que je viens rendre, au nom du Lycée de Mâcon, et j'ose ajouter au nom de l'Université tout entière, l'hommage d'un regret unanime, d'une profonde reconnaissance et d'une sincère admiration.

Il ne m'appartient pas de rappeler ici les services éminents que M. de Lacretelle a rendus aux lettres et à la science historique par ses beaux ouvrages. Des voix plus autorisées et mieux exercées que la mienne ne manqueront pas à la noble tâche de raconter une vie si active, si pleine et si belle. Mais qu'il me soit permis du moins, dans ce dernier adieu, de dire que c'est à l'universitaire fidèle que s'adressent les remercîments solennels du corps enseignant. L'éminent professeur, après avoir été pendant trente ans le plus ferme soutien et le plus digne interprète de l'Histoire dans sa brillante carrière à la Faculté de Paris, n'a cessé, dans sa laborieuse retraite, d'appartenir à l'Université, de défendre, de protéger ses membres les plus modestes, d'encourager leurs efforts et d'applaudir à leurs succès.

Pour rappeler devant vous, Messieurs, ses glorieux triomphes à Paris, je ne puis qu'invoquer le souvenir de tous ceux qui l'ont entendu. Nos pères se rappellent toujours cette parole brillante et facile à laquelle rien ne manquait, et qui réunissait au plus haut degré toutes les qualités du grand orateur : clarté, élégance, noblesse.

Mais le savoir et tous les dons de l'esprit ne suffisent pas à captiver les cœurs; et, si nous donnons aujourd'hui ce beau et rare témoignage à l'homme de bien que nous pleurons, que personne n'a eu plus d'amis et n'a excité un plus unanime concert de regrets, c'est que, à travers son éloquence, on voyait son âme noble et pure; c'est que la douceur inaltérable de son caractère et l'aimable bienveillance de son esprit paraissaient dans tous ses discours et brillaient dans tous ses écrits. Sans vouloir anticiper sur les éloges si légitimes que l'Institut et la Sorbonne décerneront à sa mémoire, je puis du moins répéter publiquement ici les paroles que j'ai recueillies, il y a peu de jours, à Paris, de la bouche même des éminents collègues de M. de Lacretelle. Puisse la noble famille qui l'a perdu trouver quelques consolations dans cette unanimité d'attachement profond et de sincère admiration qu'éveillait à la Sorbonne le nom vénéré de l'illustre professeur. Puisse cette chère compagne de sa vie, qui, comme un ange gardien, a veillé sur lui avec une inépuisable tendresse et une infatigable sollicitude; puissent ses deux fils, qui sont trop mes amis pour que j'ose rappeler sur la tombe de leur père autre chose de leurs nobles qualités que le constant amour dont ils l'ont entouré; puissent tous ceux qui ont l'honneur de lui appartenir trouver un soulagement à leur douleur dans le souvenir de ces grandes amitiés, qui s'associent de loin à nos regrets et à nos éloges.

Nous savons tous combien MM. de Lamartine, Cousin, Villemain, Brifaut, de Vigny, Patin, Janin, Émile Deschamps attachaient de prix aux lettres pleines de charme qui leur venaient de cette chère retraite; et n'ai-je pas eu moi-même l'honneur, il y a quelques jours à peine, de rapporter à mon maître vénéré les témoignages de la plus respectueuse sympathie et du souvenir le plus constant de la part du savant doyen de la Sorbonne, M. Leclerc; de MM. Guigniaut, Garnier, Egger, Nisard, Saint-Marc Girardin. Mais si des hommes aussi célè-

bres dans l'enseignement, dans la science et dans les lettres me permettent d'invoquer ici leurs noms pour honorer la mémoire de leur ancien collègue, que pourrons-nous ajouter à de tels suffrages ? Nous pourrons dire que M. de Lacretelle n'avait point terminé à Paris sa brillante carrière d'enseignement et qu'il n'a point dédaigné de la poursuivre, à notre profit, sur un théâtre plus modeste. C'est à nous de proclamer, Messieurs, ce qu'il a fait pour le Lycée de Mâcon, nous qui avons trouvé, dans cette laborieuse et forte vieillesse, mieux que de sages conseils et de puissants encouragements, je veux dire un grand exemple à suivre. Nos élèves, en recueillant nos leçons, n'ignoraient pas que c'était souvent lui qui parlait, et qu'il continuait l'œuvre morale et féconde de ses nobles enseignements, en daignant nous adopter pour ses interprètes. Il nous appelait sa jeune famille, et nous voyait avec bonheur prospérer sous son patronage. Nos pères avaient applaudi autrefois ses éloquentes leçons ; nous devenions, à notre tour, ses disciples dociles en rapportant à nos élèves ses belles et bonnes pensées. Ainsi ce patriarche de l'Université a formé trois générations : son œuvre est bien remplie, Messieurs, et ce ne sont pas là de vaines paroles. J'ose assurer que personne ne peut mieux que moi témoigner de l'intérêt tout paternel que M. de Lacretelle portait à nos études et aux progrès de nos élèves. Nos distributions de prix sont les dernières solennités auxquelles il ait assisté ; il s'informait sans cesse du résultat de nos efforts ; il était heureux que nos jeunes gens, qu'il appelait ses enfants, eussent réussi dans les épreuves de leurs examens. Je l'ai vu se réjouir, comme d'un succès personnel, lorsque, l'an dernier, toute une classe de notre Lycée mérita le diplôme de bachelier. Il ne dédaignait pas d'entendre la lecture des devoirs les mieux faits, et je n'avais pas de récompense plus digne à accorder à mes élèves que de leur dire : Tel devoir a été lu à M. de Lacretelle ; il en a été content. Ceci n'est pas un détail

frivole, Messieurs; je ne connais pas de marque plus
sûre d'un grand esprit et d'un grand cœur, et je me
demande si l'on peut appeler du nom de retraite un
temps si noblement employé.

Mais ce n'est pas seulement mes collègues et moi
qu'il honorait de ses précieux enseignements : tous
ceux qui l'entouraient en ont pu profiter jusqu'à sa
dernière heure. Nous avons tous assisté à cette vieillesse
si sereine; nous avons tous entendu cette parole aimable
toujours au service d'un cœur droit et d'un esprit
éminent; nous avons tous connu et éprouvé cette inépui-
sable bonté qui répandait autour de lui tant d'agrément
et de charme. Mais la mort ne nous a pas tout enlevé :
le souvenir de son mérite et de ses vertus ne s'effa-
cera point de notre mémoire et nous le conserverons à
jamais comme le plus cher trésor et le plus précieux
héritage.

DISCOURS DE M. LE NORMAND,

<div style="text-align:center">Secrétaire perpétuel de l'Académie de Mâcon.</div>

Messieurs,

L'illustre et noble vieillard auquel nous venons tous
ici rendre un hommage suprême, avait choisi, depuis
plus de quarante années, notre ville pour sa patrie
d'adoption. Dans tous ses nouveaux concitoyens, il avait
rencontré des amis respectueux et dévoués ; dans la
Société académique de Mâcon, il avait trouvé pour ainsi
dire une famille. L'amour des lettres et les goûts studieux
avaient bientôt créé entre M. de Lacretelle et les mem-
bres de cette Société des liens si intimes et si sympa-
thiques, que la présidence de cette modeste compagnie

lui était devenue aussi précieuse que bien d'autres fonctions plus inaccessibles que ses rares mérites lui avaient obtenues.

C'est au nom de l'Académie de Mâcon, Messieurs, que j'ose prendre la parole pour adresser un adieu filial à cet homme savant, à cet homme de bien. Et si ma voix se brise d'émotion en prononçant les tristes mots du dernier adieu, c'est que, plus que bien d'autres, j'ai le droit, j'ai le devoir de regretter et de pleurer ; c'est que depuis longtemps j'avais le grand honneur, bien douloureux en ce moment, d'être à la fois son disciple et son ami.

Quelles formules élogieuses, quelles sources d'éloquence seraient, pour honorer le seuil de sa tombe, plus expressives que l'aspect de cette foule et l'impression de religieux recueillement gravée sur tous les fronts ? Lorsque, depuis quelque temps déjà, bien des funèbres symptômes devaient préparer nos cœurs au sinistre événement qui nous rassemble, combien d'entre nous, Messieurs, volontairement aveuglés par le vœu secret d'une affection ou d'une admiration respectueuse, repoussaient ces providentiels avertissements ? C'est qu'il semble que les êtres exceptionnels, comblés par Dieu de tous les dons du cœur, de l'esprit et de l'intelligence, devraient être laissés éternellement au milieu des hommes pour les moraliser et les instruire par leurs préceptes et leurs exemples ! C'est qu'il semble que la mort devrait oublier ceux dont les lumières et le génie ont rendu le nom immortel.

Dans le cours d'une existence presque séculaire, M. de Lacretelle n'a trouvé, n'a laissé partout que des amis et des admirateurs. Si d'un regard rétrospectif on étudie toutes les phases de sa longue et glorieuse carrière, que verra-t-on ? Tout jeune encore, il entre dans la vie intellectuellement active en qualité de publiciste, à une époque où les discordes civiles ont élevé cette fonction jusqu'aux hauteurs d'un périlleux sacerdoce.

Aussi ferme que son talent, son courage le désigne aux vengeances des oppresseurs de la nation, qui lui font expier par la captivité et l'exil l'énergie et la vertu de ses écrits. Loin de les affaiblir, cette épreuve exalte les forces de son âme et de son caractère.

Plus tard, on le voit conquérir les plus hautes chaires du professorat et charmer, par sa parole éloquente, une jeunesse studieuse que ses savants écrits ont déjà initiée aux fortes études historiques.

L'Académie française, en lui ouvrant ses rangs, les gouvernements, en couvrant sa poitrine de décorations, ne font que donner une sorte de sanction officielle à l'illustration dont l'opinion publique entourait déjà l'éminent professeur et le savant écrivain.

A d'autres appartient l'honneur de mettre en relief la science historique et le talent littéraire de M. de Lacretelle, tâche aussi difficile que belle et réservée à de plus éloquents panégyristes. D'ailleurs, sur le bord d'une tombe, que sont les éléments de la grandeur humaine, si on va les chercher autre part que dans les qualités du cœur et dans la vertu.

Mais, sous ce rapport, que pourrais-je dire, Messieurs, que n'aient senti d'avance tous ceux qui m'entourent, tous ceux qui ont connu M. de Lacretelle? Pendant les quarante années qu'il a vécu parmi nous, qui oserait penser qu'on ne l'aimait pas autant pour les dons de son âme qu'on l'honorait pour les mérites de son intelligence? Sa douce retraite, ainsi qu'il aimait à désigner sa résidence de Bel-Air, était devenue un attrayant et poétique Athénée : on s'y rendait en foule pour acquitter une dette d'estime envers un illustre savant, et on en rapportait une dette nouvellement contractée; le fauteuil patriarcal avait revêtu, sous une forme plus attachante, la science et les enseignements de la chaire du professeur. Jeunes gens studieux, hommes du monde, tous se groupaient autour du docte et aimable vieillard qui, maître pour les uns et les autres, versait avec

prodigalité les trésors de son savoir, de son expérience, de ses souvenirs !...

Mais des systèmes entachés de folies viennent tenter de pervertir ces populations rurales que, si souvent, la voix aimée du vénérable président de l'Académie de Mâcon a instruites de leurs devoirs et de leurs destinées. C'est alors qu'on voit se réveiller en lui, plus vigoureuse et plus énergique, cette verve juvénile que semblaient seules pouvoir lui inspirer ses préférences littéraires. De sa vieillesse, il n'a conservé que l'expérience et l'autorité ; c'est un homme jeune par le cœur, par le courage, par l'abnégation qui, pour lutter contre un terrible élément désorganisateur, a retrouvé toute la puissance, toute l'intrépidité des jours, pourtant si lointains, où, ardent publiciste, il combattait et souffrait pour la cause de la société menacée.

Et, pendant ce temps, sa femme, ses deux fils continuaient de répandre partout de généreux bienfaits dont l'ingratitude ennoblissait plus encore la source charitable et pieuse. Pour cette digne épouse, dont l'admirable dévouement repousse tout éloge ; pour ces deux fils, hommes de grand cœur et de haute intelligence, l'héritage du glorieux nom de Lacretelle sera un dépôt dignement conservé.

Il n'est plus, Messieurs, celui que nous étions si fiers de pouvoir compter parmi nos concitoyens ; celui que l'Académie de Mâcon avait orgueilleusement placé à sa tête ; celui que quelques-uns d'entre nous s'honoraient d'appeler du nom cher et respectueux de maître. Il n'est plus, le noble vieillard dont le savoir profond, la douce expérience, la bienveillance aimable, l'indulgence constante exerçaient un charme si irrésistible. Bientôt, dans une illustre enceinte, son génie et sa gloire obtiendront de plus retentissants panégyriques ; mais nulle part plus que parmi nous, il ne laissera de tendres regrets ; nulle part sa mémoire ne sera entourée de plus de vénération.

DISCOURS DE M. BOURNEL.

Messieurs,

Une grande intelligence vient de s'éteindre !

En frappant M. de Lacretelle, la mort, cette inexorable loi de l'humanité, enlève à l'Académie française une de ses plus grandes célébrités, à la Société des Belles-Lettres de Mâcon l'éminent écrivain qu'elle voyait, avec orgueil, depuis tant d'années à sa tête, et dont la perte à jamais regrettable laisse dans ses rangs un vide qui ne sera pas rempli.

Introduit par lui dans cette Société, honoré du titre de collègue par cet homme illustre, appartenant à la génération qui a été la spectatrice enthousiaste de ses premiers succès, qu'il me soit permis de venir déposer sur ses restes glacés l'hommage de ma respectueuse admiration et de ma profonde émotion.

Bien peu d'entre vous, Messieurs, peuvent avoir été témoins, mais vous avez tous entendu parler, sans doute, des acclamations unanimes qui accueillirent la belle histoire du XVIII^e siècle. Il n'y eut qu'une voix, je l'ai vu, pour célébrer cette œuvre magistrale. Elle ouvrit à son auteur les portes de l'Institut et celles de l'Université ; il lui appartenait, en effet, d'enseigner une science dont il venait de se montrer l'un des maîtres. Lui confier une chaire d'histoire, c'était lui préparer de nouveaux triomphes ; ils sont présents à tous les souvenirs. On n'a point oublié les cours de la Sorbonne, l'empressement d'une foule toujours avide d'entendre une parole si éloquente.

Les travaux du professorat n'arrêtèrent pas cependant les productions de cet esprit fécond. Après avoir publié, dans des circonstances difficiles, deux ouvrages historiques sur des événements contemporains, il sentit (c'est lui qui nous l'apprend) le danger d'en continuer et d'en compléter le tableau, et conçut le projet d'écrire l'histoire de France au XVI^e siècle. Son but était d'appliquer à

l'histoire moderne le mouvement de narration dont les anciens nous ont laissé de si imposants modèles. C'est à cette tentative, exécutée avec un éclatant succès, que nous devons le récit dramatique des guerres de religion.

Je ne suivrai pas M. de Lacretelle dans sa longue carrière; on sait qu'il en est peu de plus glorieuse, qu'il n'en est pas de plus honorable. Aussi distingué par les qualités du cœur et l'élévation des sentiments que par les dons de l'esprit, nul n'a fait plus d'honneur aux lettres françaises dont il restera l'un des ornements.

Il était né dans l'ancienne Lorraine; mais une union fortunée l'avait rendu votre compatriote, et, quand l'heure de la retraite vint à sonner pour lui, c'est parmi vous qu'il est venu chercher le repos nécessaire à des organes moins affaiblis encore par l'âge que par ses longs travaux. Vous savez de quel concours empressé, de quels respects il était l'objet dans cet autre *Tusculum*, quelle pieuse et touchante sollicitude veillait incessamment sur lui, quel trésor inépuisable de tendresse il avait trouvé dans le cœur de la compagne qui fut pour lui comme une providence incarnée. Mais le ciel ne permit pas qu'elle lui fermât les yeux. C'est dans les bras de deux fils héritiers de ses talents et de ses qualités aimables que cette pure et noble existence exhala son dernier soupir. Le temps n'a pu étendre ses outrages jusqu'à son intelligence. Cette flamme divine n'a cessé de briller chez lui du plus vif éclat jusqu'au moment où elle devait retourner dans le sein de l'intelligence éternelle.

Séparation douloureuse, qui laisse dans le cœur de tous ceux qui ont connu ce grand esprit, cet homme de bien, des regrets qu'atteste éloquemment cette foule que l'on voit se presser autour de la tombe qui va se refermer pour toujours sur ses restes mortels!...

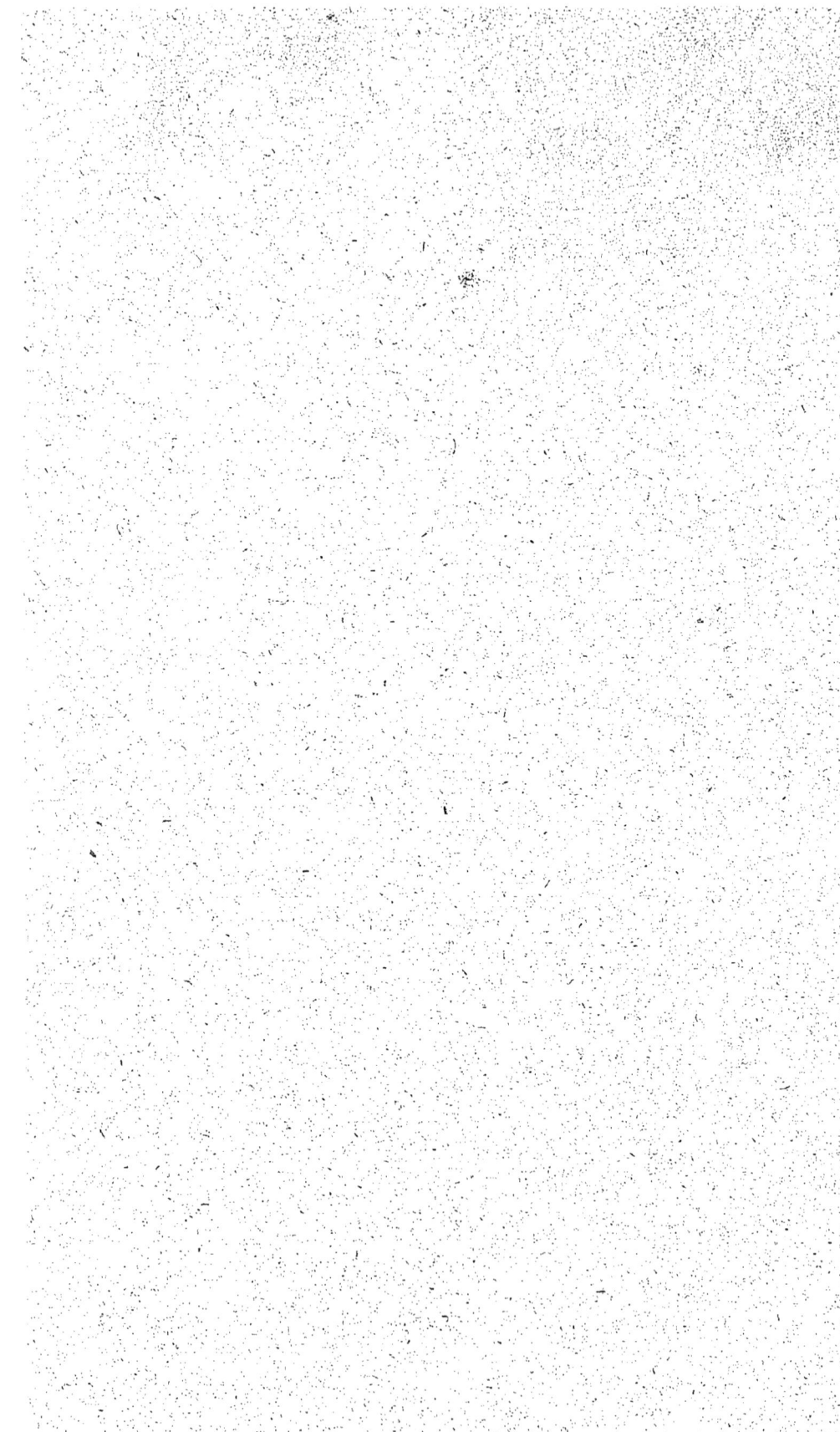

www.ingramcontent.com/pod-product-compliance
Lightning Source LLC
Chambersburg PA
CBHW071425220526
45469CB00004B/1437